그림 그리는
건축가의 서울 산책

EJONG

그림 그리는
건축가의 서울 산책

초판 1쇄 발행 2017년 12월 1일

지은이 윤희철
발행인 백남기
발행처 도서출판 이종
출판등록 제313-1991-16호
주소 서울시 마포구 양화로3길 49
전화 02-701-1353 **팩스** 02-701-1354
홈페이지 www.ejong.co.kr

편집인 백명하 책임편집 권은주
디자인 김초혜
영업 박하연
마케팅 백인하

ISBN 979-89-7929-259-6

이 도서의 국립중앙도서관 출판예정도서목록(CIP)은 서지정보유통지원시스템 홈페이지
(http://seoji.nl.go.kr)와 국가자료공동목록시스템(http://www.nl.go.kr/kolisnet)에서
이용하실 수 있습니다. (CIP제어번호 : CIP2017028082)

* 도서출판 이종은 미술 서적을 전문으로 출간하고 있습니다.
 작가님들의 참신한 원고를 기다리고 있습니다.
* 이 도서는 친환경 식물성 콩기름 잉크로 인쇄하였습니다.

BLOG ejongcokr.blog.me
FACEBOOK facebook.com/artEJONG
TWITTER twitter.com/artejong
INSTAGRAM instagram.com/artejong

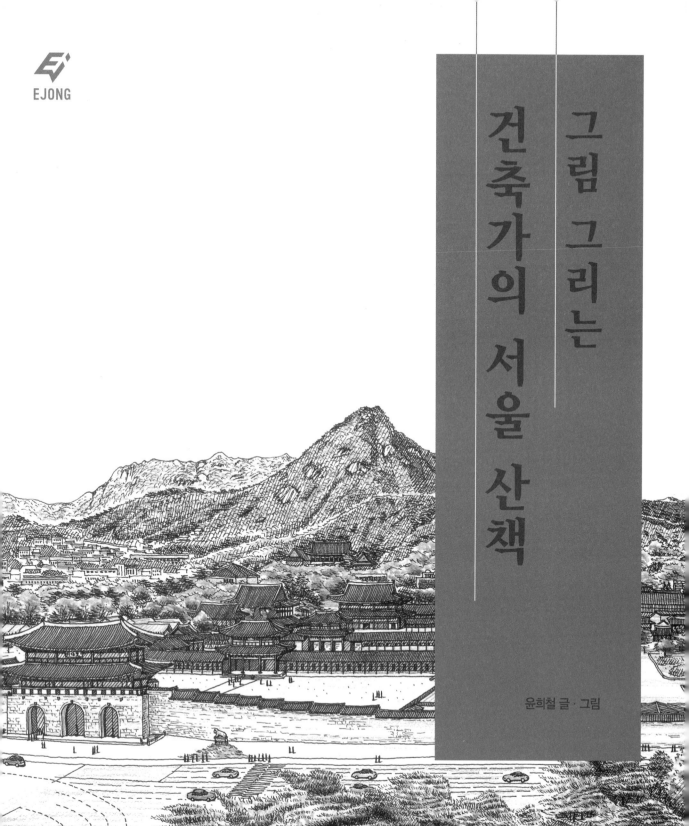

그림 그리는
건축가의 서울 산책

윤희철 글·그림

목
차

작가 이야기

목차

엽서 & 포스터

펜으로 그린 서울의 건물과 공간 이야기

나는 대학에서 건축과 교수로 학생들을 가르치고 있다. 요즘의 각 대학의 건축과는 대체로 건축학과 공학으로 구분되어 있다. 건축학은 설계를 위한 기초 교과목으로 디자인을 비롯한 인문, 사회적 교과목의 구성이 많고 건축공학은 기술적인 교과목들이 많이 구성되어 있다. 건축학에서는 손을 이용한 표현기법이 기초 교과목으로 많이 개설되어 있는데 나 역시 대학시절 이 표현기법에 많은 시간을 보냈던 기억이 있다. 그림에 관심이 많았던 터라 학과 내에서의 수업뿐 아니라 미대의 교과목에도 관심을 가져 매 학기 한 두 과목은 미대에서 수업을 듣곤 하였다. 또한 여름방학 때는 화실에 나가 데생이며 수채화 등을 더 익히곤 하였다. 미대의 수업 중 '데생'이란 교과목을 수강하였는데 과제로 매일 한 장씩 크로키를 그려 왔었다. 처음에는 주위의 소품을 그려서 과제 체크를 받았는데 어느 날 교수님이 "자네는 건축학도이니 건물을 그리는 것이 낫지 않겠나?"라는 말씀을 하셨다. 그 후로 나는 매일 한 점씩 주변의 건물들을 그려갔다. 그러면서 소실점이며 투시도에 필요한 지식을 많이 익히게 되었다. 한 학기의 수업이었는데 이 수업이 나에게는 중요한 전환점이 되었던 것 같다. 그때 이후로 나는 도면을 보면 실내든 실외든 프리핸드(freehand: 자를 대지 않고 손으로 그리는 방법)로 투시도를 그릴 수 있게 되었다. 프리핸드로 도면을 그리고 투시도를 그리던 습관으로 틈틈이 펜을 이용한 일반 풍경도 습작으로 그려왔다. 내가 몸담고 있는 대학에서도 4년간 학생들 틈에 끼어 매 학기 다양한 미대의 수업을 수강하기도 했다.

그렇게 그림을 그려오기를 수 십 년. 4년 전에 내가 있는 지역의 신문사에서 칼럼을 써 달라는 부탁이 들어 왔다. 원고료도 없었지만 나는 원고가 일정량이 모이면 책으로 출간하려는 계획으로 유럽의 건축들을 소개하는 칼럼을 쓰기 시작하였다. 펜으로 기본 드로잉을 하고 그 위에 색연필로 컬러링을 한 그림을 바탕으로 그 건축물의 이야기를 연재하기 시작하였다. 그렇게 약 2년에 걸쳐 열흘마다 올렸던 칼럼을 통하여 11개국 약 50 장소의 건축물과 도시의 모습을 소개하였다. 신문 연재는 나의 드로잉 능력을 키워주는 기회가 되었다. 거듭되는 원고를 통하여 보이는 경관의 형태와 원근, 명암, 재질감 및 컬러링 등의 표현 능력을 기를 수 있었다. 지역신문에 연재해 온 그림들을 바탕으로 지난 2013년과 2015년에 각각 개인전을 가졌다. 두 번째 개인전을 마치고 나는 지난 2016년 1월부터 경향신문을 통하여 국내의 이야기를 시작하게 되었다. 서울을 시작으로 전국의 유명하거나 의미 있는 건축풍경을 그림으로 그리고 그에 얽힌 이야기와 나의 소회를 글로 담은 「윤희철의 건축스케치」라는 제목의 칼럼이었다. 격주로 실리는 나의 서울이야기는 1년 8개월을 이어왔다. 그 사이 Daum의 '스토리펀딩' 작가로 선정이 되어 신문에 싣지 않은 기타의 서울이야기 원고를 더 작성하였다. 서울의 이야기를 마치는 즈음 지난 2017년 8월 인사동에 있는 토포하우스 갤러리에서 그간 연재하였던 서울이야기를 중심으로 네 번째 개인전을 가졌다.

개인전과 더불어 그간 써 왔던 서울이야기를 단행본으로 모아 이렇게 독자들을 대하고자 한다. 그림의 크기나 색채감이 원도의 느낌과는 다소 차이가 있기는 하지만 한 권의 책자로 모아 놓았다는 데에 큰 의의를 두고 싶다.

윤 희 철

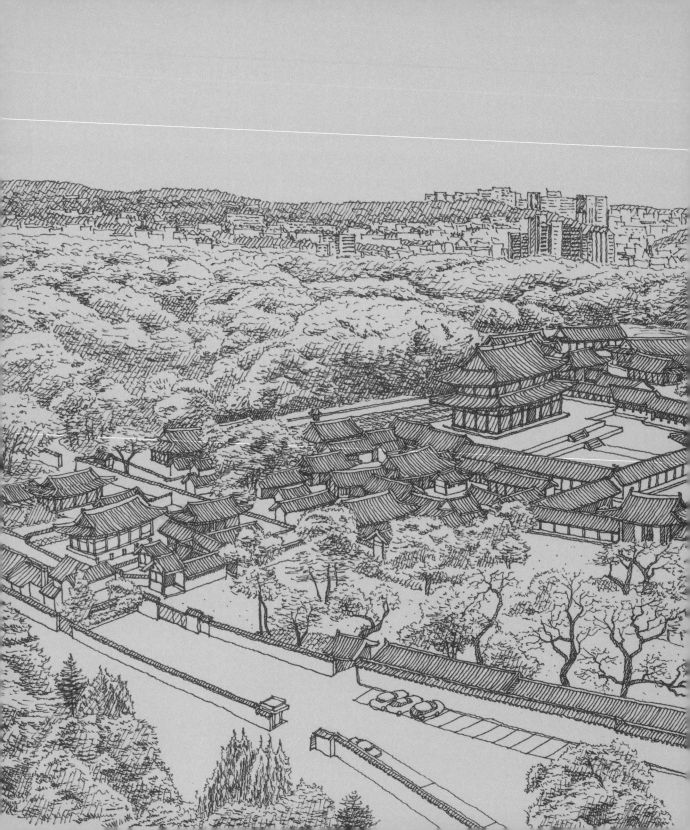

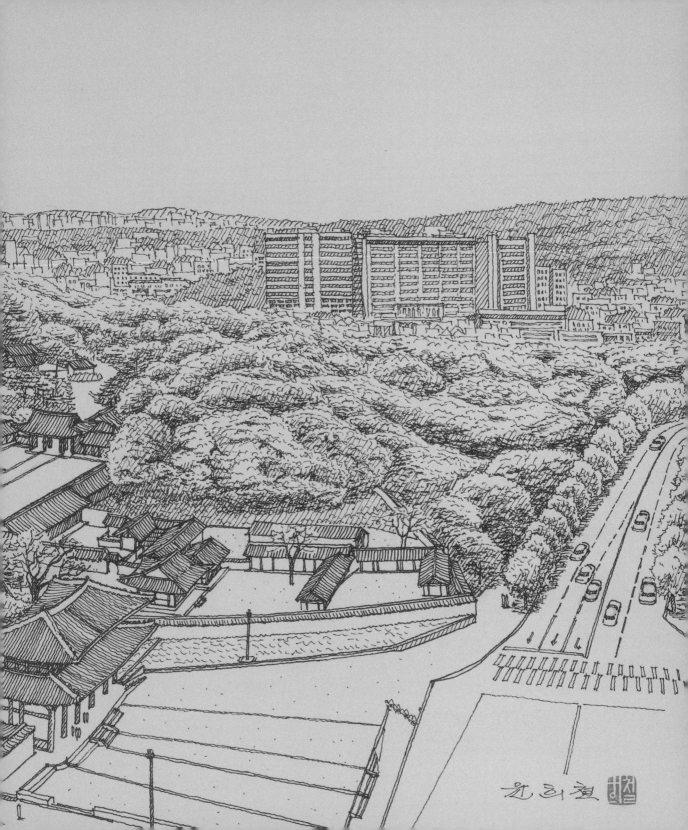

원희철

창덕궁

창경궁

경복궁

경희궁

덕수궁

一.

서울의 궁궐

The Palaces in Seoul

600년 고도(古都) 서울에는 경복궁, 창덕궁, 창경
궁, 경운궁(덕수궁), 경희궁 5개의 궁궐이 있다.
'궁(宮)'이란 왕이 일하고 생활하는 공간이고 '궐
(闕)'은 궁을 둘러싼 담, 문, 누각 등을 의미한다.
주변 조경과 어우러지는 궁궐의 아름다움을 그림
으로 담아보았다.

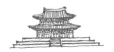

경복궁

Gyeongbokgung Palace
사적 제117호
Historic Site No.117

2016년의 여름은 정말 무더웠다. 8월말이 되어도 맹위를 떨칠 줄 몰랐던 더위는 9월이 넘어서면서 갑자기 불어오는 서늘한 바람에 그 꼬리를 슬며시 감추었다. 푸르렀던 녹음도 서서히 형형색색의 색깔로 몸단장하는 계절로 접어들었다. 코에 와 닿는 공기가 상큼하게 느껴지던 그 시간, 나는 도시의 공간감을 느껴볼 수 있는 광화문광장으로 발길을 옮겼다. 좀 더 넓은 모습을 보기 위해 광화문광장의 주변에 있는 높은 건물에 올라 북쪽을 바라보았다.

광화문과 뒤쪽에 펼쳐져 있는 경복궁이 북악산을 등에 지고 멋진 풍광으로 나를 맞이했다. 경복궁(景福宮)은 1395년(태조 4년)에 창건된 조선왕조의 법궁(法宮ㆍ정궁)이다. 서울의 5개의 궁궐 중 조선왕조의 위엄을 가장 상징적으로 잘 보여주는 궁궐이다. '경복(景福)'은 유교 경전인 시경에 나오는 말로 왕과 온 백성들이 큰 복을 누리기를 기원한다는 뜻이다. 이 궁은 백악산(북악산)을 배경으로 좌측에는 낙산, 우측에는 인왕산이 있고 앞쪽으로 청계천이 흐르는 길지의 요건을 갖추고 있다. 임진왜란 때 화재로 소실됨에 따라 정궁의 역할이 창덕궁으로 넘어갔다가 조선말기 고종 때 흥선 대원군에 의해 중건되었다.

정전인 근정전(勤政殿)은 현존하는 한국 최대의 목조 건축물로 조선 초기 여러 왕들의 즉위식을 비롯해 왕들이 집무를 보았던 곳이다. 2010년에 복원이 완료된 경복궁의 정문, 광화문(光化門)은 '왕의 큰 덕(德)이 온 나라를 비춘다'는 의미를 갖고 있다. 광화문에는 총 3개의 문이 있는데, 가운데 큰 문은 왕이 다니던 문이고 나머지 좌우의 문은 신하들이 다니던 문이다.

요즘 경복궁을 비롯한 북촌, 인사동 일대에는 형형색색의 멋진 한복을 입고 투어를 하는 국내외 여성들의 모습이 많이 눈에 띈다. 고즈넉한 고궁을 배경으로 아름다운 한복을 입고 거니는 여성들을 보면 마치 사극의 한 장면을 보는 듯하다. 멋지게 물들어가는 북악산의 단풍과 밝은 미소를 머금은 한복 입은 여성들의 모습에서 경복궁이 더욱 아름답게 느껴진다.

▽ 가을을 입은 경복궁과 북악산
50×30cm

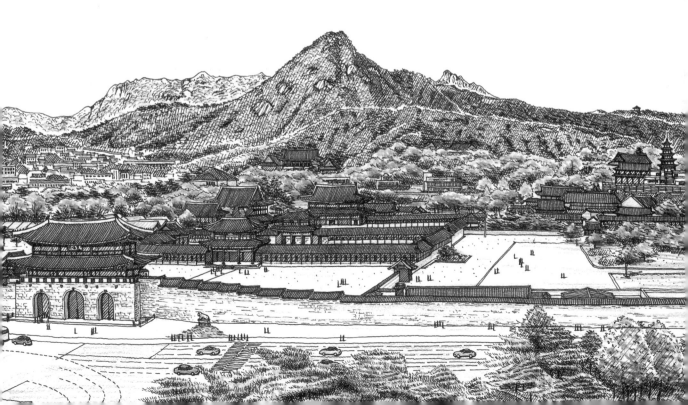

경복궁 경내로 들어가기 전에 광화문 우측으로 삼청로로 이어지는 삼거리 가운데에는 자그마한 전각 하나가 도로위에 홀로 우뚝 서 있다. 동십자각으로 알려진 건물이다. 원래는 경복궁 외곽으로 성벽이 있었는데 그 성벽 양쪽 귀퉁이에 대칭으로 지어진 망루 2개 중 동쪽에 놓인 것이다. 서쪽에 있던 서십자각은 일제 때 조선총독부 건물을 지으면서 성벽과 함께 없어졌고 이 동십자각도 연결되어 있던 성벽이 없어지자 경복궁에서 떨어져 홀로 외로이 남아 있게 된 것이다.

차로에 둘러싸여 길 건너 인도에서밖에 바라볼 수 없지만 사모형태의 단아한 2익공(기둥머리에 소의 혀 모양으로 길쭉하게 돌출된 2개의 부재) 양식으로 조선

▽ 경복궁 오른쪽에
있는 동십자각
54×32cm

후기의 건축물의 모습을 잘 볼 수 있다. 이 동십자각을 받치고 있는 좌대는 정방형의 평면으로 4면 7~8단의 장대석을 쌓아 만들었다. 서쪽으로는 문이 있어 성벽이 있던 시절 초병들이 이 문을 이용하여 출입하였음을 알 수 있다.

정부에서는 광화문 광장 전체를 차 없는 보행광장으로 만드는 것을 추진하고 있다. 기존의 차도를 지하화하고 지상의 광장은 역사성을 최대한 회복한다는 계획이다. 이 계획에 따라서 광화문 앞쪽에 40~50cm 높이로 있던 월대(月臺 · 궁전 건물 앞에 놓는 넓은 단)와 그 좌우에 배치되는 해태상 한 쌍, 그리고 없어진 서십자각도 복원될 예정이다. 그리되면 아마도 이 동십자각도 서십자각과 쌍을 이룰 수 있을 것이고 광화문 성벽과 직접 연계시켜 지금처럼 길 위에 홀로 덩그러니 남아 있지 않게 될 것이다.

광화문을 통과하여 경복궁 안을 들어서면 웅장한 근정전이 우리의 시선을 사로잡는다. 정전인 근정전은 현존하는 한국 최대의 목조 건축물로서 조선 초기 여러 왕들의 즉위식을 비롯해 왕이 집무를 보았던 곳이다. 기둥이 많고 기둥사이에도 많은 포(包:지붕을 받치기 위해 기둥위에 나무로 짜인 부재)가 얹힌 다포(多包)양식의 건축 모습을 볼 수 있다. 넓은 앞마당에 도열해 있는 품계석을 보면 왕 앞에 머리를 조아리고 있었을 많은 고관대작들의 모습이 눈에 그려진다.

근정전을 지나 왼쪽으로 돌아가면 경회루를 마주하게 된다. 가로 128m, 세로 113m 직사각형 연못 안에 세워져 있는 누각이다. 경사스런 만남(慶會)을 뜻하는 이 경회루는 국가에 경사가 있거나 사신이 왔을 때 연회를 베풀던 곳이다. 누각을 받치고 있는 돌기둥은 총 48개로, 바깥쪽에 24개의 사각 기둥, 안쪽에는 24개의 둥근 기둥으로 구성되어 있다. 바깥쪽 사각 기둥 24개는 입춘을 시작으로

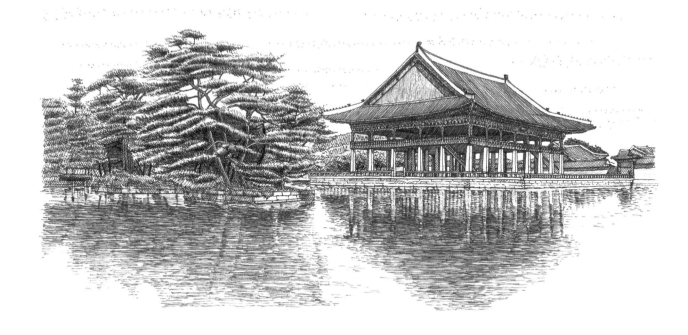

우수, 경칩을 거쳐 대한, 소한까지 계절의 변화를 알려주는 24절기를 의미하고, 안쪽 둥근 기둥 24개는 8궤와 1년 열 두 달을 의미한단다. 연못 안에는 소나무가 울창하게 심어진 두 개의 섬이 있는데 '만세섬'이라 부른다. 조선의 왕들은 연꽃이 만발한 이 연못에서 배를 타고 경회루에서 만세섬을 오가며 풍류를 즐겼다고 한다. 그림은 경회루 남쪽 귀퉁이에서 바라본 모습이다. 만세섬의 소나무들과 더불어 돌기둥들이 가볍게 들어 올린 경회루의 모습이 멋진 조화를 이루고 있다.

광화문과 근정전, 강녕전을 잇는 경복궁의 남북축 뒤쪽 후원에는 사계절 사진 촬영지로 유명한 향원정이 자리 잡고 있다. 사각형의 연못 중앙에 위치한 섬에 놓인 '향기가 멀리 간다(香遠)'는 뜻을 지닌 이 육각형의 정자는 고종이 건립한

22

것이다. 고종은 아버지 흥선 대원군의 그늘에서 벗어나고자 경복궁 북쪽에 자신이 기거할 건청궁을 지었다. 그리고 그 앞쪽으로 연못을 파고 가운데에 섬을 만든 뒤 그 가운데에 2층의 정자를 세워 이를 향원정이라 이름 지었다. 원래 북쪽에 있는 건청궁과 남쪽에 있는 향원정은 '취향교'라는 다리로 이어져 있었다. 그러나 이 취향교는 6.25 전쟁 때 소실되었고, 이후 복구하여 남쪽으로 옮겨 놓은 것이 현재에 이르고 있다.

서쪽에서 향원정을 바라보면 뒤쪽으로 국립민속박물관의 전통건축의 모습이 겹쳐져 아름다운 풍광을 만들어 낸다. 우리나라 주요 전통건축의 모습을 차용하여 콘크리트 구조로 지어진 박물관의 모습은 건립당시부터 많은 비판을 받아

▽ 향원정 | 72×45cm

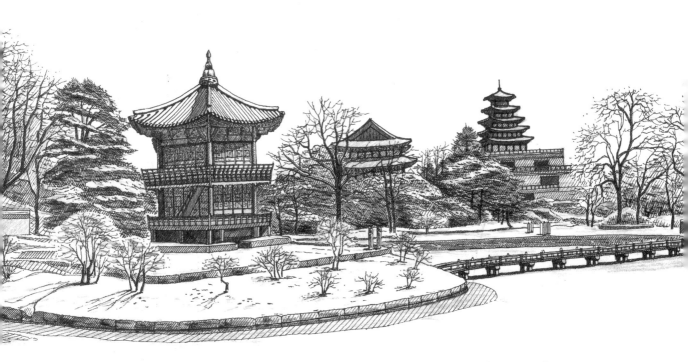

왔다. 그러나 한 장소에서 우리의 주요 전통건축의 모습을 감상할 수 있다는 측면에서는 의미가 있다고는 생각한다. 특히 전통 건축으로 지은 박물관 모습이 향원정과 어우러져 멋진 서정을 이끌어낸다. 그래서 향원정으로 향하는 사진가들이나 그림 그리는 사람들의 발걸음이 사시사철 끊이질 않는다. 문제가 있다고 비판만 할 것이 아니라 나름 장점을 취하게 될 때, 더 큰 조화를 만들어낼 수 있음을 보여주는 모습이다. 600년 고도(古都)인 대한민국의 심장부에서 볼 수 있는 이 조화의 모습이 우리 대한민국의 모습이었으면 하는 바람이다.

창덕궁

Changdeokgung Palace
사적 제112호, 유네스코 세계유산
Historic Site No.112, UNESCO World Heritage Site

안국역 3번 출구를 나와 현대빌딩과 아라리오 미술관(구 공간 사옥)을 지나면 창덕궁의 정문인 돈화문에 다다른다. 주위에 큰 건물들이 바싹 붙어 있어서 일까? 광화문의 웅장함과 비교해 돈화문은 상대적으로 아늑한 느낌이 난다.

창덕궁은 조선의 정궁(正宮)인 경복궁의 동쪽에 있어서 창경궁과 더불어 동궐(東闕)이라 불렸다. 태종 5년(1405년), 경복궁에 이어 조선시대 두 번째로 세워진 궁궐이다. 이 궁은 조선 초부터 많은 임금들이 법궁인 경복궁을 대신하여 찾았던 곳으로 경복궁이 임진왜란 때 소실되어 1868년에 재건될 때까지 가장 오랫동안 실질적인 정궁의 역할을 했다.

창덕궁은 크게 인정전과 선정전을 중심으로 한 치조(治朝) 영역, 희정당과 대조전을 중심으로 한 침전 영역, 동쪽의 낙선재 영역, 그리고 북쪽 언덕 너머 후원으로 이루어져 있다. 정궁인 경복궁은 평지에 건립되어 왕실의 위엄을 잘 나타낼 수 있도록 주요 전각들이 좌우대칭으로 질서정연하게 배치되어 있다. 이에 반해 창덕궁은 구릉지에 자리 잡은 궁으로 주변의 구릉을 최

대한 살리는 배치기법을 사용하여 주요 전각들이 약간씩 비틀어져 자리 잡고 있어 경복궁의 배치기법과는 크게 대비된다. 이렇게 자연에 순응하는 건축 미는 한국의 유일한 궁궐 후원인 창덕궁 후원에 들어서면 더욱 뚜렷하게 볼 수 있다. 앞쪽의 종묘와 마주하는 것을 피하기 위해 경복궁에 가까운 서쪽 측면으로 위치를 옮긴 돈화문조차도 전체적인 창덕궁 배치에 자연스러움을 더해 준다.

자연에 묻혀 마치 자연 그 자체인 것 같은 느낌을 주는 창덕궁이 가을로 옷을 갈아입었다. 그림은 구 공간사옥이었던 아라리오 뮤지엄 길 건너편에 있는 가든타워 옥상에서 창덕궁을 내려다 본 모습을 그린 것이다.

▽ 위에서 내려다본
창덕궁의 모습
54×26cm

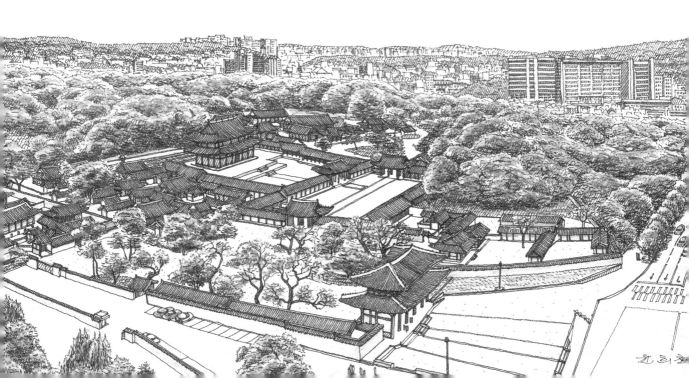

창덕궁의 정문인 돈화문을 거쳐 창덕궁 경내로 들어서면 수 백 년 묵은 고목들이 전해오는 가을의 향기가 도시민의 피로를 한순간 씻어준다. 자연 지형에 순응하는 자연스러운 배치는 경복궁의 엄격한 질서에 따른 배치와는 전혀 다른 느낌을 준다. 바둑판같은 경직성을 벗어나 툭 툭 꺾인 사각형의 모습은 관조자의 위치에 따라 다양한 공간감을 선사한다.

돈화문을 들어와 정전인 인정전으로 가기 위해서는 동선이 직각으로 꺾인 진선문을 거쳐야 한다. 진선문과 숙장문으로 이어지는 넓은 중정은 직사각형이 아닌 사다리꼴 모양이다. 자연지형을 살리자는 뜻에서 각이 꺾여 있기는 하나, 로마의 베드로 성당 앞의 광장이나 로마 시청 광장에서 볼 수 있는 것과 같은 사다리꼴 모양의 공간감에서 강한 투시효과를 느낄 수 있다. 이 중정에서 인정전을 가기 위해서는 다시 동선을 직각으로 꺾어야 한다. 꺾인 동선에 마주치는 인정문을 지나면 창덕궁의 정전인 인정전을 마주하게 된다. 건물 크기에 알맞은 넓이의 안마당인 조정(朝庭)이 있어 건물의 좌우 면을 잘 관찰할 수 있다. 불규칙한 모양의 박석으로 조정의 바닥을 마감한 모습에서 이 창덕궁 조영에서 자연스러움이 얼마나 중요했는지 잘 알 수 있다. 이 자연스러움은 인정전 우측에 자리 잡은 희정당의 축이 틀어진 모습에서 또 한 번 마주하게 된다.

자연스러움의 극치는 아마 궁궐 뒤편의 넓은 후원이 아닐까 싶다. 인정문을 다시 나와 숙장문을 거쳐 희정당 앞쪽의 丁자 행각(궁궐, 절 따위의 정당 앞이나 좌우에 지은 줄행랑) 우측으로 발길을 옮긴다. 친절하게 창덕궁의 곳곳을 설명해 주는 해설사의 뒤를 따라 굽은 나지막한 언덕길을 오르다보면 어느덧 후원에 다다르게 된다. 비원(秘苑)으로 알려진 이 후원은 왕의 동산이

라는 뜻에서 금원이라 불렸는데 비원은 일제가 붙인 명칭이다. 지세를 그대로 살리면서 인위적인 면을 최소화하는 우리나라 정원의 특징을 가장 잘 볼 수 있는 곳으로 1997년에 유네스코 세계문화유산으로 지정되었다.

이 후원 중 가장 빼어난 경관을 자랑하는 곳이 부용지 주변이다. 부용지는 사각형의 연못으로 가운데에는 원형의 인공 섬이 있다. 이는 '천원지방(天圓地方), 즉 하늘은 둥글고 땅은 네모다'라는 원리를 담고 있다.

그림에서 좌측에 보이는 정자가 부용정인데 두 개의 기둥이 연못 속에 담겨 있는 십자형 평면을 하고 있고 지붕은 팔작지붕(사다리꼴의 맞배지붕에 측면에 지붕을 달아낸 형식의 지붕. 위에서 내려다보면 八〈팔〉자와 비슷하게

▽ 부용지 전경의 일부 '부용정'

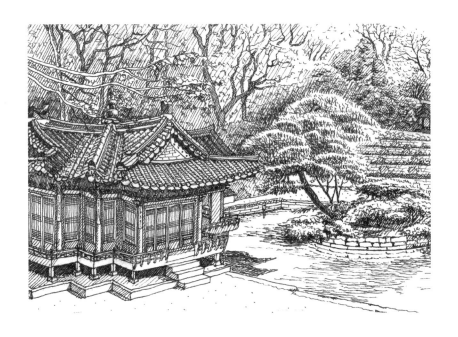

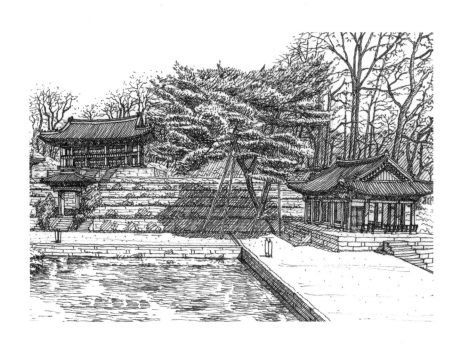

△ 부용지 전경의 일부
'주합루'와 '영화당'

생겼다)이다. 중앙에 여러 단의 기단 위에 웅장하게 자리 잡고 있는 건물이
주합루이다. 1층은 왕실 도서관 격인 규장각, 2층은 열람실 겸 누마루로 사
용되어 왔던 공간이다. 우측에 있는 건물은 영화당으로 이 건물의 우측 마당
은 과거 시험장으로 사용되었던 공간이다. 조선시대 과거는 세 단계로 치러
졌는데 이 영화당 마당이 왕 앞에서 보는 마지막 단계의 시험 장소였다.

부용정과 주합루, 영화당은 서로 다른 얼굴을 하고 있으면서도 부용지를 중
심으로 주변의 자연 산세와 함께 하나로 어우러져 멋진 풍광을 만들어내고
있다. 이 풍광을 흑백으로 드로잉하여 그 위에 좀 더 늦은 가을의 분위기로
색채를 입혀봤다. 도심에서 세월의 고즈넉함과 짙어가는 가을의 짙은 색채를
감상할 수 있는 최고의 장소가 바로 이곳 창덕궁의 부용지가 아닌가 싶다.

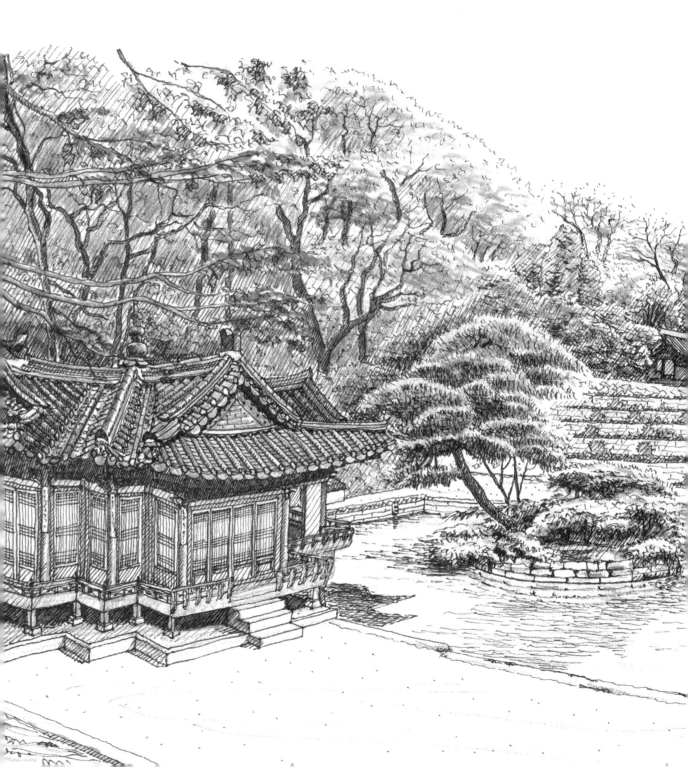

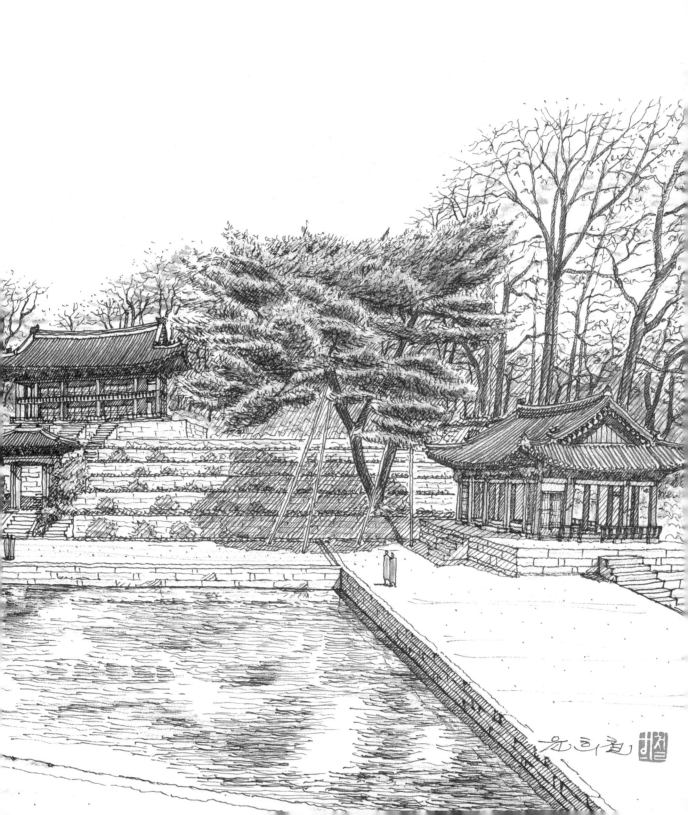

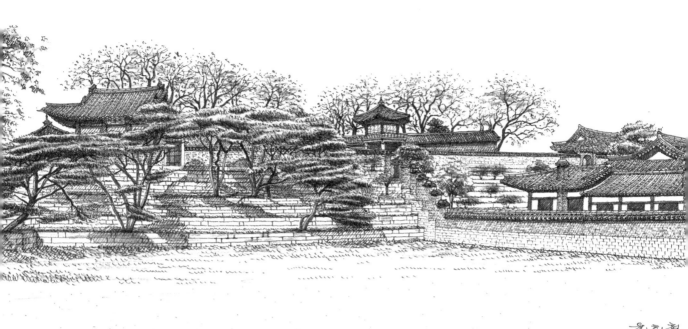

궁궐 내에서 궐 밖 사대부들의 생활을 엿볼 수 있게 만든 99칸(실제는 109칸 반) 주택인 연경당과 애련정, 관람정 등 자연에 둘러싸인 다양한 전각들을 관람하고 다시 발걸음은 동쪽의 낙선재로 향한다. 낙선재에 들어서기 직전에 넓은 열린 공간이 나오는데 이곳에서 좌측을 바라보면 여러 단의 화계(花階)에 멋들어지게 소나무들이 드리워진 뒤쪽으로 펼쳐지는 한옥의 풍광이 다가온다. 그림에서 우측이 낙선재이고 화계 위쪽에 놓인 건물 중 왼쪽이 승화루이다. 이 승화루는 세자의 서적을 보관하고 학문을 논했던 용도로 사용하던 건물이다. 화계 위의 곡선미를 자랑하는 소나무들과 승화루의 지붕, 그리고 낙선재의 계단형 담장이 어우러져 한 폭의 그림을 만들어낸다.

창덕궁 동쪽 끝자락에는 궁궐의 위세 높은 형상과는 사뭇 다른 소박한 모습의 한옥 몇 채가 눈에 들어온다. 헌종(조선 제24대)이 후궁 경빈 김씨를 위

해 지었다는 낙선재(樂善齋)다. '선한 일을 즐겨한다'는 의미를 담고 있는 낙
선재와 그 오른쪽으로 후사를 기원하는 의미의 석복헌(錫福軒), 그리고 만
수무강을 빈다는 뜻의 수강재(壽康齋)를 합하여 이들 영역 전체를 낙선재라
부른다. 헌종의 정비였던 효현황후 김씨가 혼례를 치른 지 2년 만에 운명하
자 뒤이어 효정왕후 홍씨가 간택되었다. 그러나 그녀도 만 2년이 흘러도 후
사가 없자 헌종은 이를 이유로 오래전부터 마음에 두고 있었던 경빈 김씨를 후
궁으로 맞이하게 된다. 경빈 김씨를 끔찍이 사랑했던 헌종은 궁궐 한 모퉁이에
자신의 서재인 낙선재와 함께 가장 중요한 건물인 석복헌을 지어 그녀에게 선
물한다. 그러나 헌종이 너무 짧은 생애(1827~1849)를 살다 간 탓에 경빈 김
씨와 함께 했던 석복헌에서의 시간은 겨우 2년여 밖에 되지 않아 안타까움

▽ 낙선재 후정 | 54×26cm

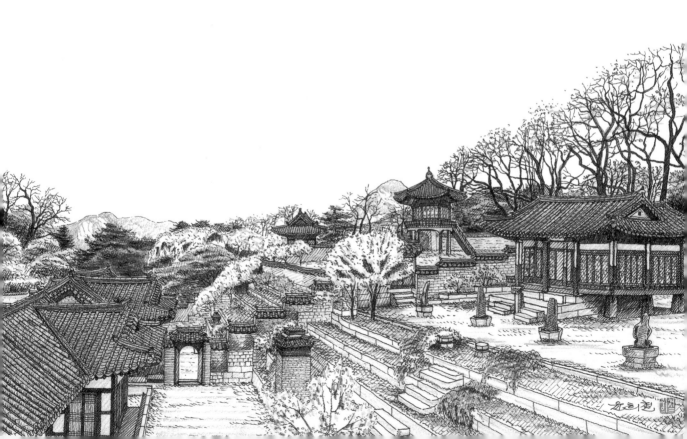

을 자아낸다. 석복헌 우측에 있는 수강재는 헌종의 할머니인 순원왕후의 육순을 기념하여 그녀의 만수무강을 기원하는 의미로 지어진 건물이다. 창덕궁 안에 건립된 사대부 주택인 낙선재는 조선조 마지막 왕인 영친왕 이은과 이방자 여사가 기거하였던 곳으로도 잘 알려져 있다. 석복헌은 영친왕 이은의 아들 이구씨와 그의 아내 줄리아가 미국에서 돌아와 생활했던 곳이고 수강재는 덕혜옹주가 말년에 생활하다 생을 마친 곳이다. 낙선재 뒤뜰에는 순종의 비 윤씨를 위해 지은 별당인 한정당(閒靜堂)이 고즈넉하게 자리 잡고 있다. 해마다 봄철이면 낙선재와 한정당 사이의 경사진 화계(花階)에는 매화, 앵두꽃, 살구꽃이 봄경치의 장관을 이룬다.

이 풍경을 흑백으로 드로잉 한 후에 4월의 봄 분위기를 살려 화사하게 컬러링 하였다.

창덕궁은 법궁인 경복궁과 달리 자연의 지형을 최대한 살려서 건축하여 자연스러움이 잘 드러나는 궁궐이다. 특히 후원의 조경과 건축물이 조화로운데 이를 통해 자연을 대하는 우리 선조들의 자연관을 가장 잘 볼 수 있다. 건축물과 각 공간들이 위계가 분명하면서도 자연이라는 요소가 건물의 배치와 건축조형 곳곳에 배어 있다. 창덕궁은 보는 이로 하여금 아름답고 편안함을 느끼게 해 주는 가장 대표적인 우리 건축물이다.

창경궁

Changgyeonggung Palace
사적 제123호
Historic Site No.123

창경궁은 창덕궁과 담을 경계로 붙어 있고 창덕궁과 마찬가지로 경복궁의 동쪽에 위치하고 있다 하여 동궐(東闕)이라고 불린다. 창경궁은 세종대왕이 상왕인 태종을 모시고자 1418년에 지은 수강궁이 그 전신이다. 이후 성종 때에 와서 세조의 비 정희왕후, 덕종의 비 소혜왕후, 예종의 비 안순왕후를 모시기 위해 명정전, 문정전, 통명전을 짓고 창경궁이라 명명했다. 창경궁에는 아픈 사연이 많다. 임진왜란 때 전소된 적이 있고 이괄의 난이나 병자호란 때에도 화를 입었다. 숙종 때의 인현왕후와 장희빈, 영조 때 뒤주에 갇혀 죽임을 당한 사도세자의 이야기 등이 창경궁 뜰에 묻혀 있다. 일제 강점기에는 창경원으로 격하되었다가 1987년부터 본래의 궁으로 복원이 되어 현재에 이르고 있다. [1] 창덕궁은 구릉지에 위치하다보니 자연지형에 따라 건물의 축들이 약간씩 틀어져 배치가 자연스럽다. 반면 창덕궁과 경계를 마주하고 있는 창경궁은 평지에 위치해 있어서 정문인 홍화문에서 명정문, 명정전, 빈양문에 이르기까지 주요 전각들이 뚜렷한 주축을 가진 좌우 대칭의 평지형 궁궐배치를 하고 있다.

1) 한국관광공사 백과사전 인용

창경궁 전경을 찍기 위해 맞은 편 위쪽의 공간을 찾았는데 정문인 홍화문 맞은편의 서울대학병원의 도움을 받아야 했다. 마침 친구가 이 병원에 근무하고 있어서 도움을 요청하였다. 서울대학병원 암병원 5층에 오르니 창경궁 쪽으로 멋진 옥상정원이 마련되어 있었다. 옥상정원에서 편안히 창경궁을 관조할 수 있다니 여간 반가운 일이 아니다. 창경궁의 모든 건물과 앞마당이 한눈에 들어온다. 창경궁 뒤쪽으로 안국동 도심 빌딩의 모습과 북악산의 모습이 어울려 멋진 서울의 도심풍경을 만들어내고 있다.

아직 가을이 깊이 영글지 않아 단풍이 약간 든 10월의 모습으로 색을 입은 창경궁의 모습을 그려보았다.

▽ 창경궁 | 60×40cm

덕수궁

Deoksugung Palace
사적 제124호
Historic Site No.124

2016년 5월 초. 초여름 같던 어느 날, 나는 한국 근대미술의 거장인 변월룡 (1916~1990)의 특별전이 열리는 덕수궁 미술관을 찾았다. 수문장 교대식이 있는지 몰려드는 사람들을 헤치고 덕수궁 경내로 들어섰다. 고즈넉한 중화전을 지나 시원스레 물줄기를 뽑아 올리는 분수대에 도달하니 직각으로 바라보고 있는 백색의 서양식 건물 두 채와 마주하게 된다. 남쪽을 바라보는 건물이 석조전, 동쪽을 바라보는 건물이 국립현대미술관 덕수궁관이다.

덕수궁(德壽宮)은 원래 세조 때 남편을 여읜 맏며느리 수빈 한씨(인수대비)를 위해 마련한 건물이었다. 이후 한씨의 장남인 월산대군이 이 집을 물려받았다가 임진왜란이 끝나고 선조가 임시로 왕의 거처로 사용하면서 궁으로 승격되었다. 선조가 죽은 뒤 광해군이 이곳에서 즉위하면서 이 궁의 명칭을 경운궁으로 부르게 되었다. 이후 순종 때 그의 즉위와 함께 명칭을 덕수궁으로 바꾸었다. 1897년 러시아공사관으로 피신(아관파천)했던 고종이 이곳에서 황제로 즉위하자 덕수궁은 대한제국의 정궁이 되었다. 구한말 왕의 즉위식이나 외국 사신 접견 등 국가적 대사들은 정전인 중화전(中和殿)에서 이루어졌다.

그러나 대한제국 선포와 함께 황국의 위상에 걸맞은 서양식 정궁이 필요하다는 이유로 1910년에 영국인 '하딩'의 설계로 이오니아 양식의 신고전주의 건축물인 석조전이 완공됐다. 이후 이 석조전은 대한제국의 정전으로 사용되다가 일제강점기인 1933년 이후로는 미술관, 국제회의장, 박물관 등으로 사용되어 왔다. 6 · 25전쟁 이후부터 1986년까지 국립현대미술관으로 사용되었다가 2014년 대한제국 당시의 가구들을 원래대로 배치해 대한제국의 역사관으로 복원되었다.

이러한 석조전을 옆으로 바라보며 발걸음을 현대미술관으로 옮겼다. 고려인 2세로 러시아에서 활약하다 종전 후 북한을 방문, 북한의 모습을 담은 다수의

▽ 초여름의 석조전 | 50×30cm

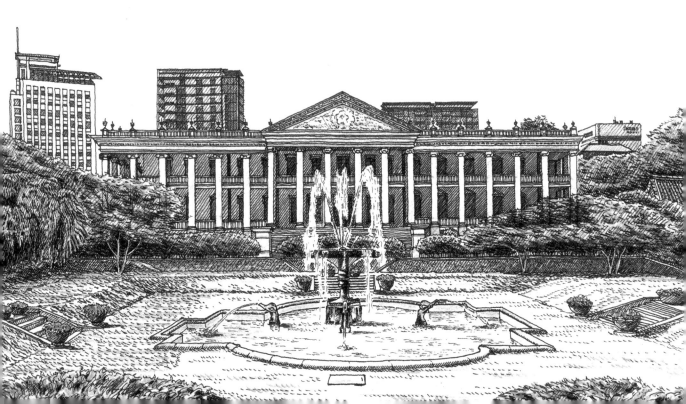

작품을 남긴 변월룡의 작품세계에 빠져들었다. 뛰어난 데생력을 볼 수 있는 수많은 인물화와 폭풍우 치는 풍경, 북한의 굴곡진 소나무를 세밀하게 표현한 에칭화는 펜 드로잉을 하는 나에게 큰 스승을 마주하는 것과 같은 짙은 감동을 전해주었다. 변월룡은 고려인 2세로, 옛 소련에서 가장 유명한 레핀 예술학교의 교수가 될 정도로 뛰어난 실력을 인정받았다. 구소련에서 유명세를 얻어도 끝까지 변월룡이란 한국 이름을 고수하였던 인물이다. 그는 1953년 소련 문화성의 명령에 따라 북한에 파견된다. 북한에 머물렀던 1년 3개월 동안 수많은 북한의 인물, 풍경을 화폭에 담으며 사회주의 리얼리즘의 모범을 전수했다. 하지만 북한의 영구 귀화를 거부하여 북한에서도 잊힌 인물이 되고 말았다. 유홍준 교수는 변월룡을 백남준, 이응노와 동등하게 다루어져야 할 대가라고 극찬했다. 위대한 천재 화가임에도 적성국인 소련의 화가라는 이유로 지금껏 제대로 평가받지 못하여 우리에게 잘 알려지지 않은 것이다. 돌아가고 싶어도 돌아갈 수 없었던 고국의 현실이 평생의 한으로 맺혀 있었을 그를 생각하니 분단이라는 트라우마에 또다시 괴로운 마음이 들었다.

많은 여운을 뒤로한 채 미술관 밖을 나서니 문득 예상치 않았던 진풍경이 나의 시선을 사로잡았다. 대한민국의 한복판인 서울시청 옆으로 고궁의 열린 공간을 둘러싸고 있는 서울의 또 다른 모습이 한눈에 들어온다. 왼쪽에 자리한 서양의 신고전주의 양식인 석조전을 비롯하여 중앙에 있는 전통양식의 중화전, 그 너머로 곡선미를 자랑하는 서울시청사, 그리고 양옆으로 넓게 드리워진 모더니즘의 빌딩 숲. 덕수궁 현대미술관 앞에 펼쳐져 있는 풍광은 서울 시내 한복판에서 다양한 건축양식을 한눈에 확인할 수 있는 건축전시장 그 자체이다.

넓은 영국식 정원 중앙에 시원하게 물줄기를 내뿜고 있는 분수와 좌측으로 수양버들마냥 늘어진 벚나무 가지가 만들어 내는 자연스러운 곡선은 주변의 건축물들과 한데 어울려 멋진 풍광을 자아내고 있다. 수없이 주변을 오갔으련만 덕수궁 내에서 이렇게 멋진 풍광을 처음 느껴보다니 나 자신이 쑥스러울 따름이다. 여름을 기다리는 봄날의 정취도 이리 아름다울진대 벚꽃이 만발했을 때 와봤더라면 더욱 멋진 그림이 나올 수 있었을 것 같은 서울의 풍경이다.

▽ 덕수궁 현대미술관에서
바라본 서울 풍경
54×32cm

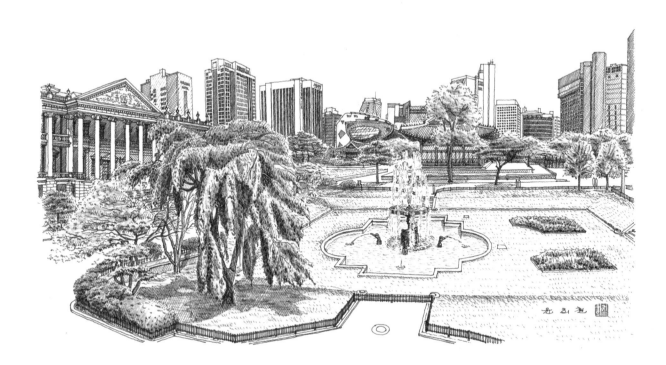

경희궁

Gyeonghuigung Palace
사적 제271호
Historic Site No.271

서대문 역에서 광화문 세종대로 사이를 잇는 새문안로 북쪽 변에는 도로에
면하여 소공원이 마련되어 있다. 그 뒤쪽으로 서울역사박물관이 자리 잡고 있
고 박물관 좌측으로는 흥화문(興化門)이라는 우진각지붕(네 개의 추녀마루가
동마루에 몰려 붙은 지붕)이 있는 한옥으로 된 문 하나가 눈에 들어온다. 이 문
이 일제 강점기에 가장 많이 파괴된 궁궐인 경희궁(慶熙宮)의 정문이다. 경희
궁은 서울의 5대 궁궐 중 하나로 광해군 10년(1623년)에 건립하여 조선조 10
대에 걸쳐 임금이 정사를 보았던 궁궐이다. 법궁인 경복궁의 서쪽에 자리하
여 서궐, 또는 새문안 대궐로도 불렸는데 드넓은 부지에 100여 동이 넘는 전
각들이 즐비하여서 경복궁, 창덕궁과 함께 조선왕조의 3대궁으로 꼽힐 만큼
큰 궁궐이었다. 그러나 일제강점기를 거치면서 크게 훼손되어 현재는 정문이
었던 흥화문과 정전이었던 숭정전, 그리고 후원의 정자였던 황학정까지 세
채에 불과한, 초라한 모습이다. 그나마도 1994년 복원이 이루어져서 이 정도
인 것이다. 일제강점기에 경희궁을 구성하던 전각들은 이곳저곳으로 팔려나
갔다. 정전인 숭정전과 하상전은 조계사로, 흥정전은 일본인 절 광운사로, 흥
화문은 이토 히로부미의 영혼을 위로하겠다며 만든 사당인 박문사로 팔려가

정문 역할을 하게 된다. 해방 후, 박문사가 헐리고 그 자리에 신라호텔이 들어서면서 홍화문은 오랜 기간 신라호텔의 정문으로 사용되어 왔다. 1994년, 경희궁 복원사업이 진행되면서 홍화문은 다시 현재의 경희궁의 정문의 자리로 돌아오게 되었고 현재 신라호텔의 정문은 홍화문을 본떠 만든 것이다. 조계사의 본전으로 사용되었던 숭정전은 해방 후, 그 자리에 동국대가 세워지면서 대학의 법당인 정각원으로 사용되고 있다. 현재 경희궁 내에 있는 숭정전은 복원작업에 의해 새로이 건립된 것이다. 경희궁 터는 일제 강점기에 일본인 자제들을 교육하기 위한 경성중학교로 사용하다가 해방 후 서울고등학교가 인수하였다. 그러다 1980년 서울고등학교가 강남으로 이사하게 되자 이 자리에 현재의 서울역사박물관이 건립되었다.

조선의 3대 궁궐로 꼽힐 만큼 큰 궁궐이었던 경희궁이 일제강점기를 거치면서 갈기갈기 찢겨져 비록 일부 복원이 되었다고는 하지만 그저 흔적 정도에 그치고 있으니 안타까울 따름이다.

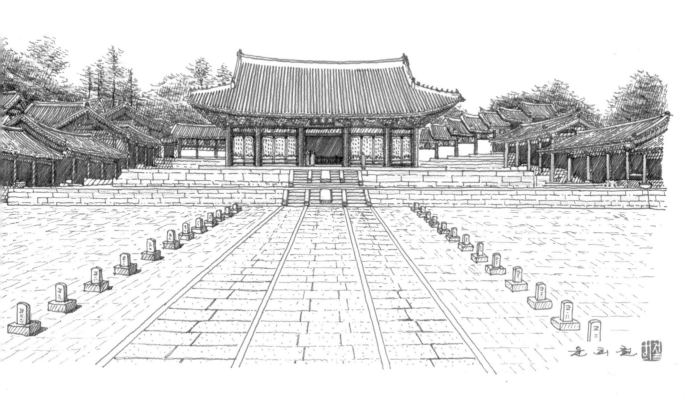

그림 그리는 건축가

2015년, 『유럽을 스케치하다(도서출판 린)』의 출간을 기념하는 것을 겸하여 두 번째 개인전을 열었다. 그리고 얼마간 지역신문에 국내편의 원고들을 더 연재하던 차에 서울디자인재단에서 주최하는 '서울상징관광기념품공모전'이 눈에 띄었다. 그래서 나는 창덕궁과 북촌의 한옥풍경을 흑백의 엽서로 제작하여 출품하였다. 컬러링북에 대한 대중들의 관심이 높아 흑백으로 그림을 그리면 컬러링용으로 사용하기에 좋겠다는 생각을 하게 되었다. 그래서 창덕궁 4컷, 북촌 4컷, 모두 8컷의 흑백 드로잉을 제출하였는데 '동상'을 수상하게 되었다. 컬러링을 할 수 있는 그림이라서 동상을 줬는지 아니면 흑백 드로잉, 그 자체로 작품성을 인정해서 줬는지 잘 모르겠다.

이후 지역신문에 게재하였던 국내 편 원고들을 모아 중앙의 몇 개의 언론사에 원고 게재 신청을 하였다. 그러자 연말에 경향신문에서 내 그림과 글을 연재하고 싶다는 연락이 왔다. 전국을 무대로 각 지역의 멋진 공간들을 그림으로 소개하고 그곳에 얽힌 이야기나 나의 술회를 함께 싣는 칼럼이었다. 제목은 「윤희철의 건축스케치」로 하였다. 전국을 소개하는 것을 목표로 하되 우선 서울 투어로 시작해 보기로 하였다. 지난 2016년 1월 「눈 내린 경복궁 향원정」을 시작으로 격주로 진행된 연재가 1년 반이란 시간동안 이어져 왔다. 신문으로 인쇄되기 전날 밤에 먼저 인터넷 판이 업

로드 되었는데 인터넷 판에서는 그림을 클릭하면 컴퓨터 화면 가득하게 확대가 가능해서 독자들에게 시각적인 즐거움을 선사할 수 있었다. 원고는 내 블로그(http://blog.daum.net//heecheolyoon)나 다음(daum)의 브런치(https://brunch.co.kr/@hcyoon)를 통해서도 소개해왔다. 지난 2016년 말에는 다음 카카오의 '스토리 펀딩' 작가로 선정되어 9편의 원고를 게재한 바 있다.

이 단행본을 내놓기에 앞서 나는 두 차례의 개인전을 더 가지기도 했다. 하나는 지난 2017년 3월부터 두 달 여간 강원도 오대산에 있는 밀브릿지에서 열었던 개인전이다. 밀브릿지는 방아다리 약수터로 잘 알려져 있는데 울창한 전나무 숲으로 둘러싸인 자연체험 학습장이다. 숙박시설과 교육시설 및 전시시설 등이 승효상(67)씨의 설계로 지어져 전나무 숲과 잘 어우러지는 장소이다. 이곳의 눈 내리는 설경을 비롯한 강원도의 그림 몇 점과 서울을 비롯한 전국의 한옥풍경 일부를 모아 전시를 하였다.

2017년 8월 초에는 인사동 토포하우스에서 서울을 포함한 전국의 건축이 있는 풍경 70점을 전시하기도 했다. 「한국의 건축풍경」이란 제목으로 서울을 그린 작품 38점, 강원도를 비롯한 지방을 그린 작품 32점을 선보였다. 이 전시에서 선보인 지방의 작품들은 앞으로 경향신문을 통하여 소개할 예정이다. 이 전시를 끝으로 경향신문을 통한 서울 투어 시즌 1을 마쳤다. 다음 시즌에서는 내가 생활하고 있는 포천을 시작으로 경기북부에서 남부로 이어지는 경기권역의 이야기를 담아볼 것이다. 경기권역을 거쳐 전국을 둘러본 이후 서울의 의미 있는 또 다른 공간에 대한 서울 투어 시즌 2도 기약해 본다.

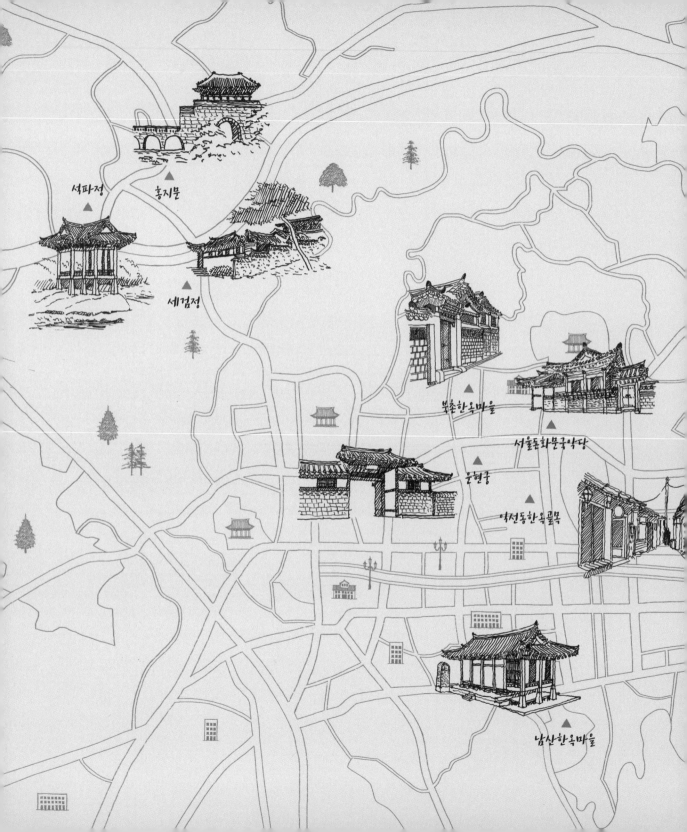

석파정

홍지문

세검정

북촌한옥마을

서울돈화문국악당

윤현궁

익선동한옥골목

남산한옥마을

二.

서울의 한옥

Hanok in Seoul

한옥은 고층빌딩으로 즐비한 서울의 이미지에 고
즈넉함을 선사한다. 조선시대에 지어진 숭례문이
나 운현궁, 홍지문에서부터 1930년대에 조성된 북
촌까지. 한옥의 부드러운 곡선미와 은은히 풍겨나
는 고즈넉함에 시선을 멈추어본다.

북촌 한옥 마을

Bukchon Hanok Village
Traditional Korean Village

안국역 3번 출구를 나와 현대그룹 계동사옥을 끼고 오르면 우측으로 나지막한 언덕이 나타난다. 이 언덕을 오르면 저 앞쪽 담장너머로 창덕궁 인정전을 중심으로 겹겹이 쌓인 전각들이 고목들과 어울려 한 폭의 그림이 눈앞에 펼쳐진다. 북촌 8경 중 제1경이란다. 2008년, 서울시에서 지정한 북촌 한옥 마을을 잘 감상할 수 있는 지점 8곳 중 첫 번째 풍광이다. 골목 끝으로 창덕궁의 측면이 영화의 한 장면처럼 강한 감동으로 다가온다. 담장 너머로 다수의 전각들이 층층이 쌓인 가운데 정전인 인정전이 가운데 우뚝 솟아 화면의 중심을 잡아 준다. 세월을 가늠할 수 있는 고목들과 어우러진 아름다운 창덕궁의 측면이 바라보이는 북촌 1경의 모습을 흑백으로 표현해 봤다.

북촌은 경복궁과 창덕궁 사이에 위치한 한옥 밀집지역으로 청계천과 종로의 위쪽 지역에 있다 하여 '북촌'으로 불렸다. 궁궐에 가까이 위치해 있고 남쪽으로 경사져 있기 때문에 이 지역은 조선시대 권세 있는 양반들의 대표적인 거주지였었다. 일제강점기인 1930년대에는 도심으로 많은 인구가 유입되면서

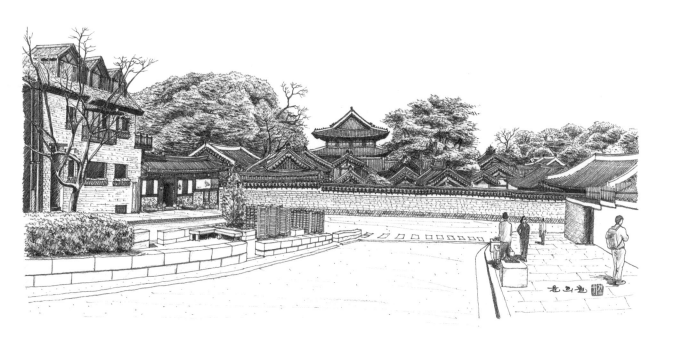

주택 수요가 크게 늘게 되었다. 그러자 양반들의 거주지였던 북촌의 대지들
은 작은 규모로 분할되어 지금과 같이 벽을 맞댄 개량한옥이 집단적으로 생
겨났고 이는 해방이후 1960년대까지 지속적으로 이어졌다. 이후 개발의 바람
이 불면서 다세대 주택 등이 들어서면서 한옥이 멸실되고 북촌의 경관이 크
게 훼손되기 시작하였다. 이에 2000년대 이후로 북촌의 주민들은 서울시와
함께 한옥 고유의 아름다움을 유지하면서 거주지로서의 매력을 증진시키고
자 하는 노력을 꾸준히 전개해왔다. 그 덕에 지금 북촌은 내국인은 물론, 외
국 관광객들에게도 대표적인 서울의 관광지로 각광받기에 이르렀다.

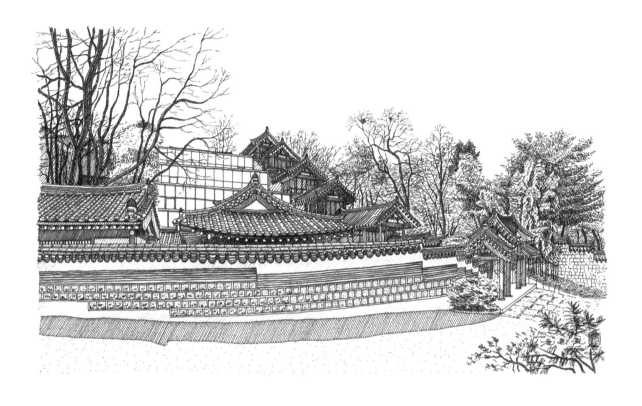

창덕궁 측면의 1경을 감상하고 창덕궁 담장을 따라 위쪽으로 향한다. 이 길은 창덕궁의 서북쪽에 위치한 신선원전으로 이어진다. 신선원전은 1921년에 건립된 조선왕실의 전각으로 조선 국왕 12명의 어진을 모신 곳이란다. 그 옆에 위치한 중앙고등학교에서는 신선원전의 전각들이 아래로 내려다보여 그 존재를 쉽게 알 수 있다. 창덕궁 담장 길을 올라오면서 신선원전으로 들어가는 출입구는 외삼문인데 현재는 신선원전이 일반에게 공개되어 있지 않아 외삼문 역시 굳게 닫혀 있다. 이 외삼문 우측에서 궁궐을 흐르던 물이 궁궐 밖으로 나와 서민들의 빨래터였는데 그 흔적이 남아있다. 외삼문 왼쪽의 언덕에는 한옥의 형태로 디자인된 한샘 DBEW 디자인센터가 자리 잡고 있다. 건축가 김석철(1943~2016)의 작품으로 유리로 마감된 현대식 기법과 전통 한옥의 기

법을 융합한 현대식 건물이다. 한샘의 디자인 경영이념인 '동서양을 넘어서 (Design Beyond East & West)'를 건축화한 모습이다. 한옥은 고궁의 '화계 (花階)'에서 착안하여 대지의 경사면을 따라 누각을 층층이 쌓아 올린 계단형 태로 디자인하였다. 그리하여 옆에 있는 창덕궁에서나 주변의 북촌의 개량한 옥에서는 찾아볼 수 없는 독특한 형태미를 볼 수 있다.

다음으로 한옥이 밀집되어 있는 가회동 방향으로 향한다. 재동 초등학교를 지나 북촌로로 접어들면 도로 좌우로 긴 한옥의 행렬이 드러난다. 이 북촌로 에 위치한 가회동 성당의 옥상에 오르면 한옥지붕이 드넓게 펼쳐진 멋진 풍 광을 만날 수 있다.

▽ 가회동 성당 옥상에서 바라본
북촌한옥 마을 전경
50×30cm

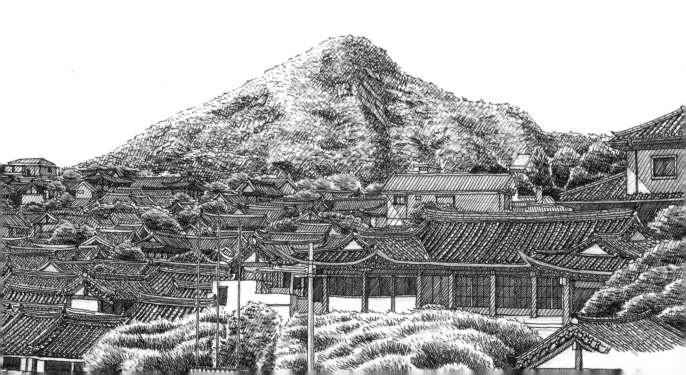

층층이 쌓인 한옥의 지붕들 뒤쪽으로 북악산이 중심을 잡고 우뚝 솟아 있는 모습에 이곳이 서울의 중심부가 맞는가 싶은 생각마저 둘 정도로 아름다운 풍광이다.

가회동 성당을 나와 약간 경사가 진 북촌로 위쪽으로 발걸음을 옮겨 본다. 북촌로 변에 줄지어 선 한옥의 행렬은 외국인은 물론 내국인들에게도 많은 시각적 호기심을 자극하리라. 문득 왼쪽을 바라보면 북촌 8경에는 소개가 되어 있지 않은 또 다른 멋진 풍경이 펼쳐진다. 연변에 자리 잡은 한옥 카페 뒤쪽으로 경사지를 따라 층층이 쌓인 한옥들이 멋들어지게 큰 키를 자랑하는 소나무 가로수와 함께 아름다운 광경을 연출한다. 비교적 도로가 넓어서 연변에 도열한 한옥들의 정경을 넓게 조망할 수 있는 여유를 가질 수 있다.

▽ 북촌로에서 바라본 한옥풍경
54×26cm

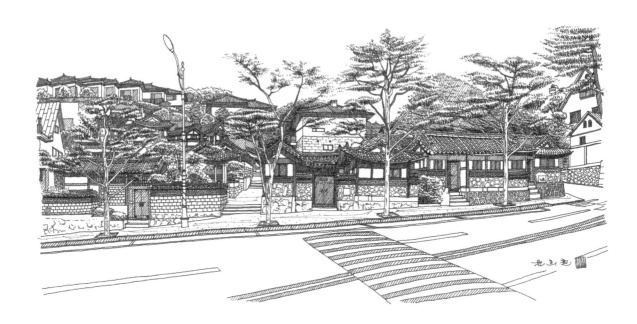

북촌로 큰 길에서 펼쳐지는 한옥풍경을 감상하고 발걸음은 가회동 언덕길로 이어진다. 북촌 4경부터 8경이 거의 이 언덕에 모여 있다. 그렇다보니 차 한 대 겨우 지나다닐 정도로 골목길이 좁은데 수많은 외국인과 내국인들로 가득하다.

4경은 언덕길을 지정한 것인데 이 언덕 아래로 북촌 한옥들의 지붕이 드넓게 펼쳐져 있는 모습을 볼 수 있다. 건물의 옥상에 올라가지 않더라도 길에서도 넓은 시계가 확보되어 폭넓은 한옥의 물결을 감상할 수 있다.

하나의 골목길에서 아래에서 올려다보느냐 위에서 내려다보느냐에 따라 5경과 6경으로 구분된다. 민가의 한옥이 밀집된 아름다운 풍광으로 유명해서 국내외 관광객들로 항상 붐비는 곳이다. 아래에서 위쪽을 바라본 5경의 모습은

▽ 초여름의 북촌 5경의 일부
'위쪽으로 바라본 5경'
54×26cm

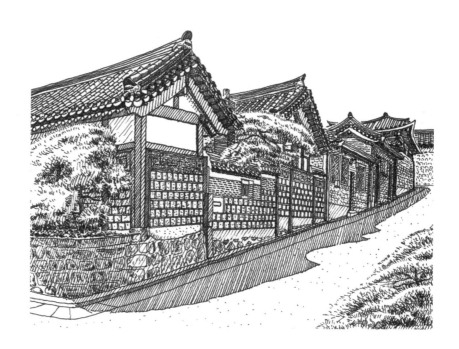

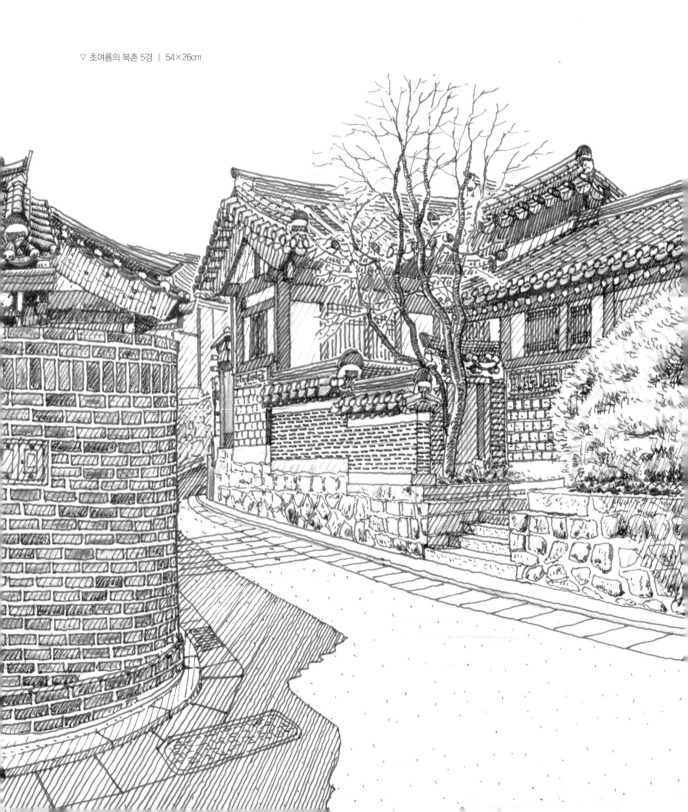

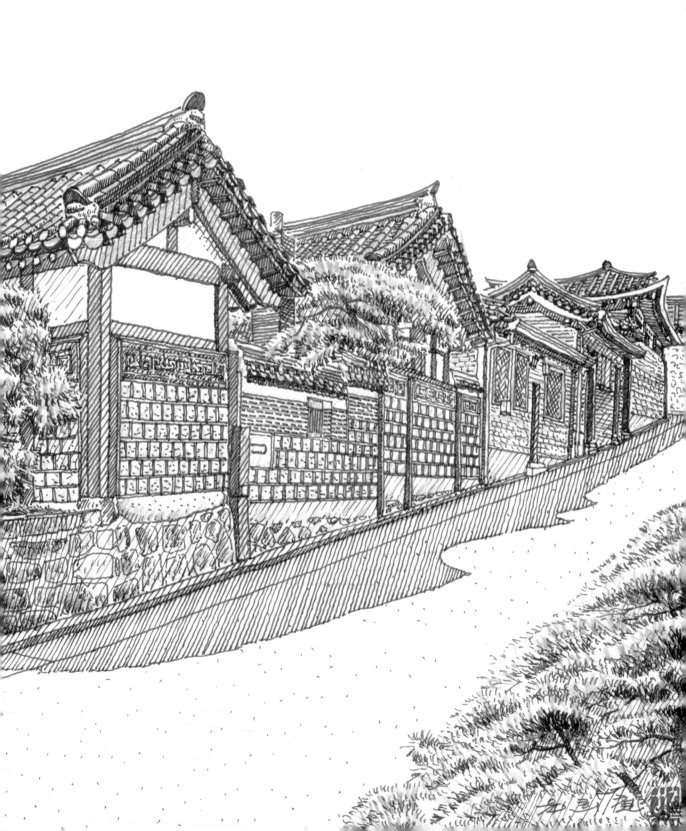

경사진 좁은 골목길을 사이에 두고 고즈넉한 한옥들이 겹겹이 중첩되어 강한 투시효과를 보이고 있다. 처마의 자연스러운 곡선과 회색빛 기와, 세월이 묻어나는 목구조가 만들어내는 한옥의 정겨운 모습에 모두들 인증 샷을 찍느라 골목이 시끄럽다. 몇 장의 사진을 이어 붙여서 2개의 골목이 모퉁이 한옥에서 만나는 풍경을 그려 보았다. 왼쪽이 북촌 5경의 골목이고 오른쪽은 뒤로 올라가는 골목이다. 흑백의 드로잉 위에 초여름의 분위기를 아래와 같이 연출해 보았다.

북촌 5경 골목길을 오르노라면 좌우로 도열해 있는 한옥들의 모습을 자세히 살펴볼 수 있다. 1930년대 서울의 주택난을 해결하기 위해 개발업자들은 많

▽ 북촌 5경의 중간
지점에서 바라본 모습
52×33cm

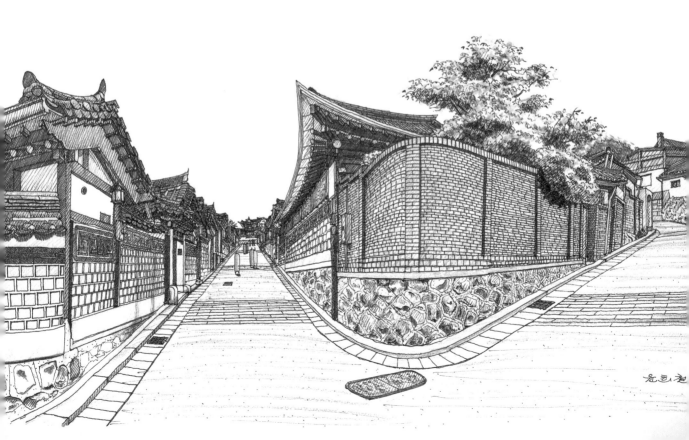

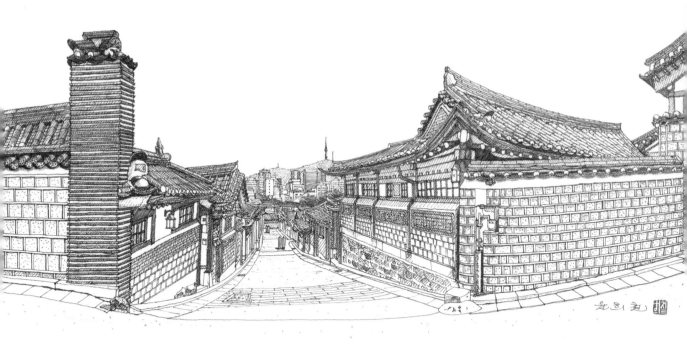

△ 늦가을 분위기의 북촌 6경
54×26cm

은 가구를 집어넣으려 필지들을 잘게 나누었다. 30평 남짓한 필지에 주거기능을 모두 소화하려면 전통 한옥의 담장위치에 건물을 배치해야 했다. 그리하여 도로면에도 대문뿐 아니라 방이나 주방 등의 기능들이 담긴 실들을 배치할 수밖에 없다. 그러니 골목에서 관광한답시고 소음을 유발하면 골목에 맞닿아 있는 실내에서 생활하는 주민들이 얼마나 불편할지 쉽게 짐작할 수 있으리라. 아래의 그림은 5경 골목 중간에 왼쪽으로 올라가는 골목이 있는 세갈래 길에서 바라본 한옥들의 모습이다.

5경의 골목길 아래에서 올려다보는 풍경도 아름답지만 위에서 아래를 내려다보는 6경 또한 장관이다. 6경은 점점이 멀어져 가는 한옥 지붕들 사이 저 먼빌딩숲 뒤로 우뚝 솟은 남산타워를 볼 수 있는 풍경이다. 저 너머에 보이는 서울의 상징인 남산과 남산 타워가 이곳이 서울의 중심부라는 것을 알려 준다.

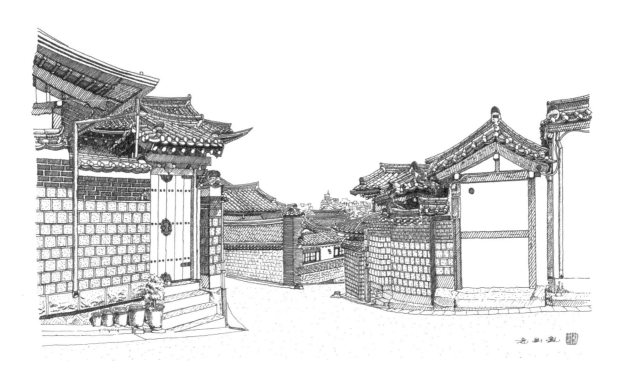

서울의 중심부에서 과거와 현재가 공존하는 모습이 한 눈에 들어오는 멋진 풍경이다. 이 풍광이 바로 북촌 6경이란다. 그림은 시각을 넓게 표현하기 위해 5경의 그림에서 그랬듯이 여러 장의 사진을 연결하여 그렸다. 사진에서는 절대 이러한 시각을 표현할 수 없지만 그림에서는 가능하다.

6경을 감상하고 그 옆 골목인 7경으로 가는 사이 잠시 뒤돌아보면 또 다른 한 옥의 풍광이 기다린다. 아래의 그림은 6경 위쪽으로 삼거리 모퉁이에 작은 주차장이 있어 비교적 개방된 곳이어서 그곳에서 방금 지나온 6경 골목의 초입을 바라본 모습이다. 실제로는 골목에 많은 사람들이 있었으나 그림에서는 생략했다. 사람을 넣으면 골목이나 건물의 크기를 알 수 있고 분위기는 부드럽게 연출할 수 있지만 이 그림에서는 조용한 골목을 만들어보고 싶었다. 현

장은 너무 많은 사람들로 혼잡하고 시끄러웠기 때문이다.

6경을 뒤로하고 잠시 발길을 앞으로 향하면 앞서 5경의 중간에서 커브를 형
성하는 오르막 골목이 나타나는데 이 골목의 풍경이 7경이다. 좌우에 개량한
옥들이 도열해 있고 왼쪽으로 휘어 있는 좁은 골목사이 저 너머로 6경에서 보
았던 남산의 모습이 또 보인다. 직선적인 6경의 장쾌한 전망과 대비되어 골목
의 곡선미가 돋보이는 멋진 풍광이다.

이제 북촌 8경의 마지막 8경으로 불리는 삼청로로 내려가는 돌계단으로 발길
을 옮긴다. 8경인 이 돌계단은 커다란 암반을 통째로 조각해서 만들었는데 쉽

▽ 북촌 7경 | 52×33cm

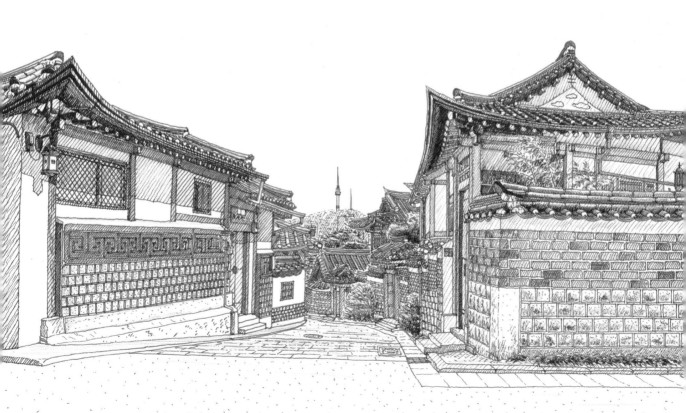

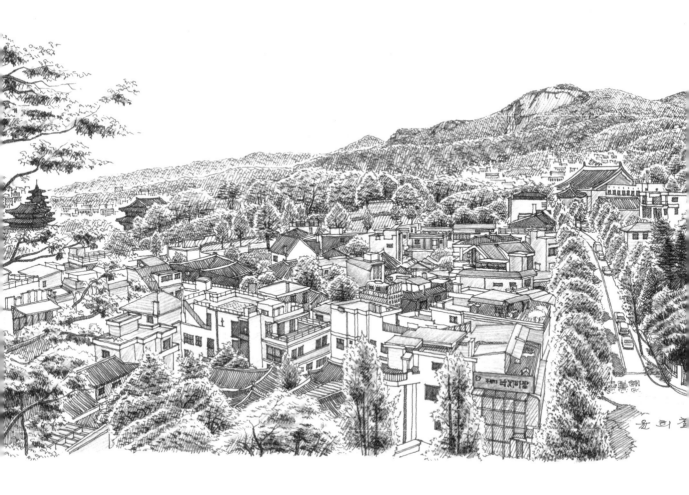

게 볼 수 없는 구조물이어서 8경에 포함시킨 것 같다. 아쉬운 점은 계단이 하나의 부재로 만들어졌다는 사실을 미리 알고 있지 않으면 그저 위아래를 오르내리는 평범한 계단으로밖에 인지가 안 된다는 것이다. 그러나 8경에 다다르면 이때부터 우측으로 또 한 번 놀라운 풍광을 만나게 된다. 삼청동의 한옥들을 비롯한 다양한 저층 건축물들로 구성된 근경과, 북악산의 산줄기가 청와대를 거쳐 경복궁과 국립민속박물관으로 이어지는 중경이 보인다. 그리고 그 뒤로 도심을 향하여 물결쳐 내려가는 인왕산 줄기가 원경을 만들어낸다. 도심에

△ 가회동 언덕길에서
바라본 삼청동 전경
52×33cm

60

서는 쉽사리 느껴볼 수 없는 스펙터클한 풍광이 눈앞에 펼쳐진다. 마치 북촌 8경 모두를 아우르는 마지막 장면을 관람자들에게 선사해 주는 느낌이다.

이 장소에 전망대까지 만든 것으로 봐서 서울시에서는 이 멋진 파노라마를 북촌의 중요한 조망점으로 여긴 것 같다. 헌데 어째서 북촌 8경에 이 곳을 포함 시키지 않았는지 의아하다. 몸은 좀 고되었지만 한편의 멋진 영화를 감상한 것 같은 뿌듯한 기분으로 발걸음은 다시 안국역으로 향한다.

운현궁

Unhyeongung Royal Residence
사적 제257호
Historical Site No.257

안국역 4번 출구를 나와 낙원상가 방향으로 발길을 내딛는다. 도로에 면해 기와지붕이 얹힌 담장이 도로를 따라 길게 드리워 있다. 운현궁의 기획전시실의 뒷면이기도 한 이 담장은 정문인 솟을대문으로 이어진다. 운현궁은 조선말기 흥선 대원군의 집으로 잘 알려져 있다. 운현(雲峴)이란 이름은 조선시대 천문을 맡아보던 관청인 서운관(書雲觀) 앞에 있는 고개(峴)라는 의미에서 따왔다고 한다. 고종이 임금에 오르자 대원군은 자신의 집을 크게 확장하면서 궁이라 부르게 하였고 이후 이 집은 운현궁으로 불리게 된다.

운현궁은 원래 지금의 교동초등학교와 삼환기업, 그리고 일본대사관까지 달하는 큰 규모였으나 권불십년 대원군의 몰락과 함께 점차 지금의 규모로 축소되었다. 현재는 입구의 앞마당과 대원군을 지키던 경비들의 처소인 수직사와 노락당, 노안당 그리고 뒤쪽의 이로당만 남아 있다.

매표소를 들어서면 남북으로 기다란 앞마당이 놓여 있다. 방금 무슨 공연이 있었는지 무대세트 제거작업이 한창이다. 마당을 지나 또 하나의 솟을대문을

들어서면 사랑채인 노안당(老安堂)을 만난다. 높다란 기단 위에 앉혀진 사랑채에서 세상을 호령하던 세도가의 한옥 모습을 면면히 살펴볼 수가 있다. 노안당 안쪽의 중문은 뒤쪽의 노락당(老樂堂)으로 연결된다. 안채에 해당하는 노락당은 고종이 민비와 가례를 치렀던 곳이고 이후 고종이 운현궁을 들를 때 거처로 사용하였다. 안채가 고종의 처소로 사용되다보니 또 하나의 안채가 필요하게 되었다. 그리하여 노락당 뒤쪽으로 실질적인 안채 역할을 하는 이로당(二老堂)이 지어졌다.

▽ 운현궁 이로당 | 54×35cm

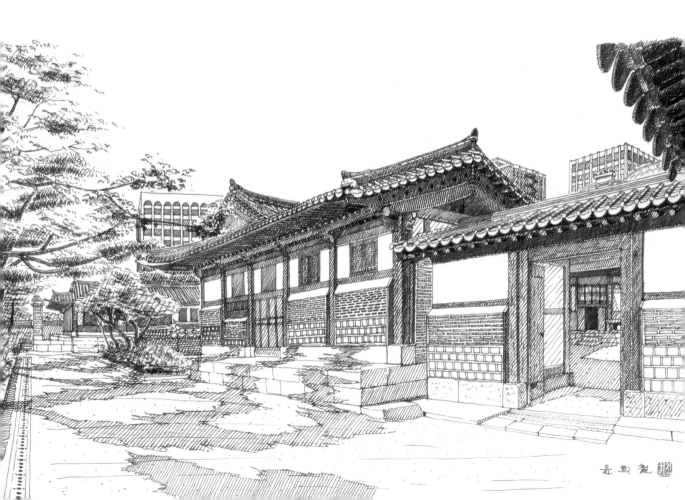

남자들의 출입을 막기 위해 ㅁ자 형태로 되어 있는 이로당은 복도를 통하여 노락당과 이어진다. 이러한 복도는 일반 사대부 가옥에서는 찾아보기 힘든 것으로 궁궐의 복도를 사대부 가옥에 적용한 것이니 당대의 흥선 대원군의 위세를 짐작할 수 있는 대목이다.

서울 중심가 큰 도로변에서 옛 세도가의 위풍당당한 한옥 저택을 손쉽게 접할 수 있다는 것은 여간 반가운 일이 아니다. 게다가 입장료도 없다니. 궁이라 이름 지을 정도로 훌륭하게 지은 반가(班家)를 이렇게 자유롭게 볼 수 있다는 것은 내국인 뿐 아니라 외국관광객들에게는 큰 축복이 아닐 수 없다. 그림은 노락당 앞마당에서 이로당 쪽을 바라본 모습을 그린 것이다.

서울돈화문국악당

Seoul Donhwamun Traditional Theater

창덕궁 돈화문 앞에서 길 건너편을 바라보면 삼거리 왼쪽 길모퉁이에 낯선 한옥 하나가 눈에 들어온다. 예전에는 없었던 건물인데 2016년 9월 '서울돈화문 국악당'이라는 한옥 형태의 국악 전문 공연장이 생긴 것이다. 2011년 설계공모를 통해 당선된 금성종합건축사사무소의 안으로 지어진 건물이다.

출입구를 들어서면 잔디가 덮인 아담한 크기의 마당이 눈에 들어온다. 이 잔디마당을 단층짜리 한옥이 빙 둘러싸고 있어 아늑한 느낌을 준다. 행랑채 형식으로 잔디마당을 둘러싸고 있는 한옥에는 카페가 자리하여 이곳을 찾는 이들에게 차 한 잔의 여유를 선사한다. 잔디마당에서 야외공연이 열리면 마당 쪽의 접이문이 좌우로 펼쳐져 카페 공간은 멋진 객석으로 변신한다. 140석 규모의 국악 전문 공연장은 이 잔디마당의 지하에 마련되어 있다. 어느 자리에서도 편안히 무대를 관조할 수 있도록 객석은 부채꼴 모양으로 펼쳐져 있다. 객석 내부는 한옥 벽체와 한옥 여닫이창으로 인테리어를 하여 지상에서 느낄 수 있었던 한옥의 정감이 공연장 내부로 이어진다. 공연장이라는 대형공간을 지하에

지으면서 지상으로 건물을 크게 만들 필요가 없어졌다. 그래서 겉으로 드러난 건물의 모습은 잔디마당과 더불어 소박한 우리 전통 건축의 맛이 배어 나온다.

과거 돈화문 앞거리는 조선성악회와 국악사양성소를 비롯한 많은 국악 명인들이 거주했던 곳이다. 현재도 국악학원과 한복집, 국악기점들이 다수 있어 이 지역에 대한 과거의 명성을 짐작할 수 있다. 그리하여 서울시에서는 지난 2014년 남산과 북촌, 돈화문로를 연결하는 국악벨트를 추진하게 된다.

특히 돈화문에서 종로3가를 연결하는 도로를 '국악로'로 지정하여 전통문화의 거리를 조성한단다. 그 첫 사업으로 창덕궁 앞에 있던 주유소를 매입하여 이 부지 위에 지금의 서울돈화문국악당이 마련된 것이다. 그 주위로 민요박물관과 국악박물관의 건립도 추진된다 하니 앞으로 돈화문 앞 국악로가 우리의 전통미를 만끽할 수 있는 멋진 문화의 거리로 탄생되기를 기대해본다.

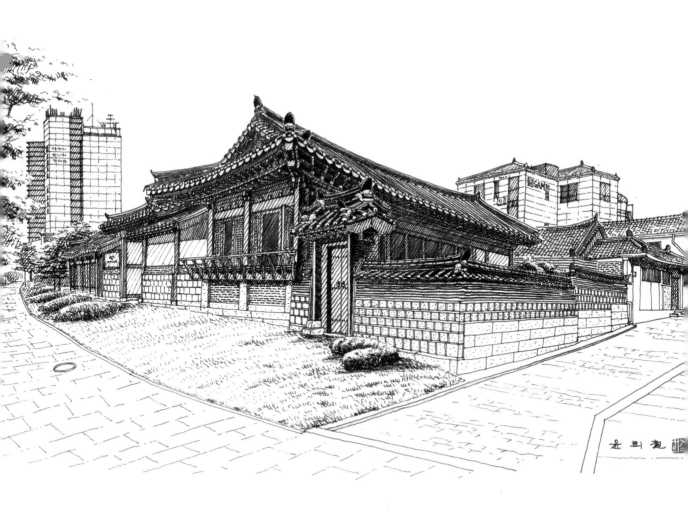

▽ 서울돈화문국악당 전경 | 52×35cm

익선동 한옥 골목

Ikseon-dong Hanok Village
Traditional Korean Village

종로3가역 4번 출구를 나서면 서울시에서 쉽게 접할 수 없는 뜻밖의 공간들을 만날 수 있다. 출구를 나서면 왕복 2차선의 차도에 접한 상가건물 뒤편으로 조그만 골목길들 몇 개가 북쪽 방향으로 이어진다. 이 골목길에 들어서면 오래된 단층주택들을 볼 수 있는데 서울에 이런 곳이 있었나 싶을 정도로 깊은 세월의 냄새가 물씬 풍겨온다. 이곳이 북촌보다 먼저 조성되었다는 익선동 한옥마을이다. 1920년대에 개발된 서울에서 가장 오래된 도시형 한옥단지로서 어언 100년의 세월을 간직하고 있는 곳이다. 주변의 빌딩숲에 가려져 존재조차 잊힌 이곳은 지난 2004년부터 재개발 사업이 진행되었다. 그러나 그 재개발의 열기는 활기를 띠지 못하고 현재 130여개의 한옥이 그대로 남아, 도심의 천덕꾸러기로 남아 있었다.

그러던 이곳이 몇 해 전부터 한옥의 멋스러움, 전통 골목의 정감을 살린 멋진 공간으로 변신하기 시작하였다. 고즈넉한 한옥의 구조를 잘 살린 카페나 전통찻집, 음식점, 스튜디오 등이 하나 둘씩 들어오면서 점차 멋진 문화공간으로 탈바꿈하고 있다.

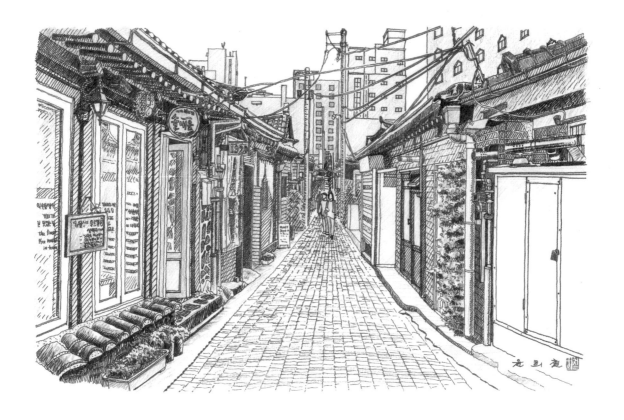

△ 익선동 한옥 골목 풍경
52×35cm

익선동 한옥 마을은 도심 속에 전통 한옥의 모습을 간직하고 있어 100년 전 도시 서민들의 생활을 느껴볼 수 있는 곳이어서 내국인은 물론 외국인들에게도 인기 있는 투어 코스로 떠오르고 있다. 이 한옥 골목에서 볼 수 있는 서울 중심부의 뒷골목 풍경은 도시빌딩의 삭막한 분위기에 지쳐있는 도시민들에게 신선하게 다가온다.

두 사람이 나란히 걸으면 어깨가 마주칠 정도로 골목길이 좁다. 세월의 때가 묻은 개량한옥의 처마, 그 위로 얽혀있는 전선들의 모습은 중장년층들에게 어린 시절을 떠오르게 해준다. 그러면서도 골목 끝에 우뚝 서 있는 빌딩들은 이

곳이 서울의 중심부라는 자부심을 그대로 드러내고 있다. 현재와 과거가 공존하고 있는 이 골목 한 귀퉁이에는 조그만 한옥 카페가 자리 잡고 있다. 그림 속에서 볼 수 있는 왼쪽 노란색의 대문인 '솔내음'이란 카페다. 익선동 골목에 간다면 이 카페를 들려 카페 내에 걸린 69쪽 그림의 원작을 감상해보길 바란다. 나이 지긋한 주인장이 직접 볶아서 내려주는 커피 한 잔을 마시며 마주하는 익선동 서민 한옥의 구조미는 시공간을 초월하는 듯한 신기한 경험을 안겨줄 것이다.

남산 한옥 마을

Namsangol Hanok Village
Traditional Korean Village

충무로역 3번 출구를 나와 왼쪽으로 돌면 남산방향으로 이어지는 직선로를 마주하게 된다. 그 길 끝자락에 고즈넉한 전통양식의 일주문이 있는데 이 곳이 남산한옥 마을 입구이다. 꽃샘추위로 꽤 쌀쌀한 날씨에도 수많은 중국인 관광객들이 북적이고 있어 이 곳이 인기 있는 관광코스임을 실감할 수 있다.

남산 북쪽 사면 끝자락에 자리 잡고 있는 이 한옥 마을은 약 24,000여 평의 대지 위에 5채의 한옥과 전통공예전시관, 전통정원, 타임캡슐 광장 등으로 구성되어 있다. 타임캡슐 광장은 지난 1994년 서울 정도 600주년 기념사업의 일환으로 조성된 것으로, 서울 곳곳에 흩어져 있던 전통가옥들을 이곳으로 이전하여 복원해 놓은 것이다. 북촌 한옥 마을이 일제시기인 1930년대 전후에 만들어진 개량한옥들로 이루어져 있는 반면 이곳은 남산을 배경으로 조선말기의 순수 전통가옥과 전통조경이 조성되어 있다.

서울시는 현재 이웃한 예장동 일대를 공원화하는 예장자락 재생사업을 활발하게 추진하고 있다. 남산과 명동을 잇는 공원을 조성하고 곤돌라를 설치하여 남

산 정상부까지 관광객을 실어 나른다는 구상이다. 이에 따라 명동과 남대문
시장, 그리고 내년에 완공될 서울역 고가공원을 연계한 보행중심의 서울 관광
루트가 만들어질 전망이다. 현재도 남산을 찾는 외국방문객의 숫자는 인사동,
강남을 찾는 관광객 수를 웃돌고 있다. 그렇게 되면 더욱 많은 외국관광객들이
남산을 찾을 것이다.

한국적인 아름다움을 체험하고 싶은 외국관광객들의 욕구에 응하기 위해서
일까? 남산자락에 있는 신라호텔 옆으로 국내 최대 규모의 고급 한옥호텔이
추진되고 있다. 남산 한옥 마을을 그저 바라만보는 데서 그치는 아쉬움을 가
까이 있는 한옥호텔에서 달래주겠다는 발 빠른 사업구상이다.

▽ 남산 한옥 마을 풍경
72×45cm

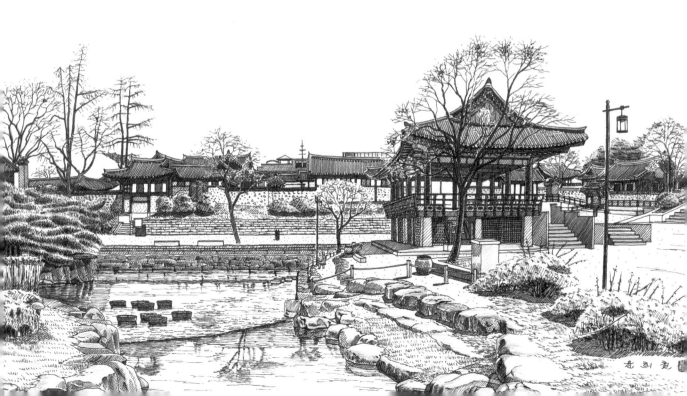

그러나 '남산골샌님'이라는 말처럼 이곳 남산골은 가난한 선비들이 많이 살았던 곳이다. 북촌이 권세 있는 양반들의 부촌이었다면 남촌인 남산골은 가난한 선비들과 서민들의 생활공간이었다. 이러한 장소의 특성을 고려한다면 이곳 남촌은 고급지향이 아닌 질박한 모습의 한옥 게스트하우스나 소규모 호텔들이 더 어울린다.

남산 한옥 마을이 남산에서 바라만 보는 한옥 마을이 아닌 직접 체험해 볼 수 있는 한옥 마을이 되길 꿈꾸어 본다.

숭례문

Sungnyemun Gate
국보 제1호
National Treasure No.1

세종대로의 남쪽 5거리 중앙에는 남대문이라 불리우는 숭례문(崇禮門)이 자리하고 있다. 국보1호인 이 숭례문은 한양도성을 둘러쌌던 성곽의 정문으로 태조 7년(1398년)에 건립되었다.

조선시대 한양의 4대문과 보신각의 이름은 오행사상을 따라 지어졌다. 각각의 문들은 인의예지신(仁義禮智信)의 5덕(五德)을 상징하였다. 그리하여 동쪽의 흥인지문(동대문)과 서쪽의 돈의문(서대문), 남쪽의 숭례문(남대문), 북쪽의 숙정문(북대문), 그리고 중앙의 보신각이 그러한 의미로 명명되었다. 다른 문들의 편액은 모두 가로로 쓰여 있으나 유독 숭례문의 편액만은 세로로 쓰여 있다. 그 이유는 경복궁을 마주보는 관악산이 화(火)의 기운이 강하여 관악산의 불기운을 누르고자 불이 타오르는 형상이 되도록 숭례(崇禮)의 두 글자를 세로로 세웠다 한다.

숭례문은 기둥과 기둥사이에도 포(包)를 얹은 다포(多包)형식의 우진각지붕을 한 중층 건물로 서울에 남아있는 건물 중 가장 오래된 건물이었다.

그러나 2008년 2월 10일에 발생한 방화로 숭례문이 전소하는 사건이 벌어졌다. 국보 1호인 숭례문 눈앞에서 스러져가자 우리 국민들은 모두 공분과 허탈감에 젖어들었다. 문화재 방재에 대한 체계적인 시스템이 마련되어 다시는 이같은 국가적인 비극이 재현되지 않기를 바라마지 않는다.

▽ 복원된 숭례문 정면
50×30cm

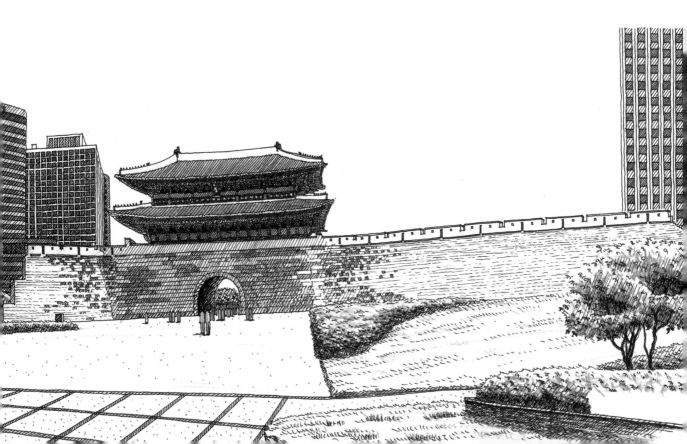

▷ 복원된 숭례문 정면 | 50×30cm

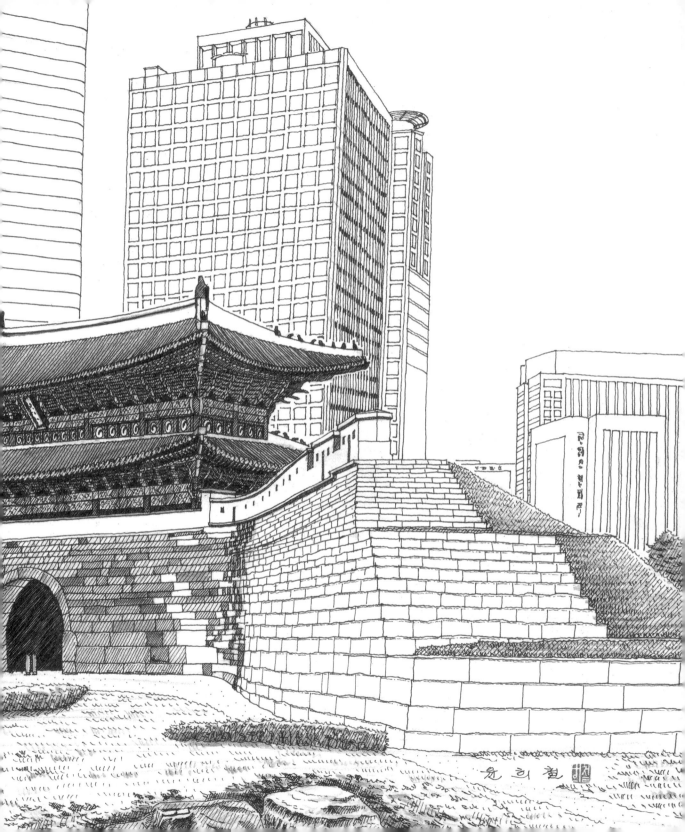

석파정

Seokpajeong Villa
서울특별시 유형문화재 26호
Seoul Tangible Cultural Property No.26

부암동에 있는 서울미술관의 옥상으로 올라가면 도로면에서는 상상할 수 없는 멋진 풍경이 눈앞에 펼쳐진다. 인왕산의 동북쪽 사면을 배경으로 경사지를 따라 멋진 한옥 여러 채가 층층이 쌓여져 주변의 수목들과 함께 한 폭의 동양화가 펼쳐져 있기 때문이다. 이 건물이 흥선 대원군이 흠뻑 빠져 빼앗다시피 한 석파정(石破停)이다.

이 건물은 철종 때 영의정을 지낸 김흥근의 별서(별장은 잠깐씩 와서 쉬어가는 공간인데 반해, 별서는 오랜 기간 동안 생활을 하는 가옥을 말함)였다. 이 별서는 북문 밖 삼계동에 있었는데 장안에 으뜸가는 별서였다. 대원군이 이 건물에 반하여 자신에게 팔라고 하였으나 거절을 당하였다. 이에 대원군은 머리를 써서 김흥근에게 이 별서를 하루만 빌려 달라고 하여 허락을 얻어냈다. 그리고 임금에게 권해 이 별서에 묵게 만들었다. 그러자 김흥근은 임금께서 계셨던 곳을 신하의 도리로 감히 다시 쓸 수 없다고 하여 다시는 이 별서에 가지 않았다. 그리하여 결국 이 별서는 대원군의 소유가 되었다고 한다. 김흥

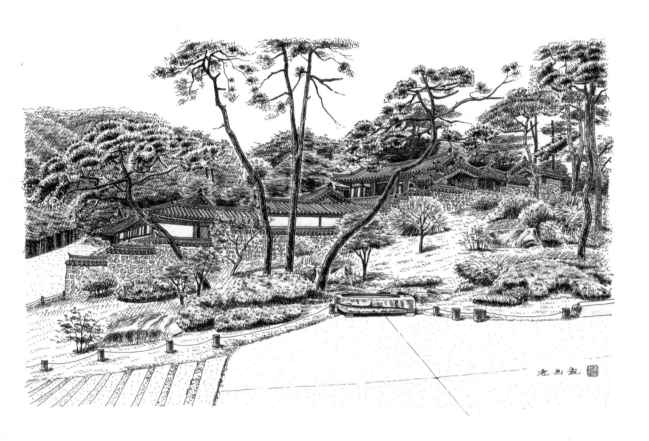

△ 석파정 | 52×34cm

근이 소유했을 때, 이 별서의 이름은 삼계동 정사였는데 대원군은 이 별서의 앞산이 모두 바위라서 자신의 호를 석파(石坡)로 바꾸고 이곳에 있는 정자의 이름도 석파정(石坡停)으로 바꾸었다고 한다.

현재는 사람이 생활을 하고 있어서 일반에게는 개방되어 있지 않으나 서울미술관 옥상 정원에서 바라보는 외관은 어떠한 미술작품보다도 깊은 감동을 자아낸다. 이 한 장면만으로도 한옥의 경내를 둘러보지 못하는 아쉬움은 충분히 달랠 수 있으리라.

최고의 권력가가 자신의 호까지 바꿀 정도로 아름다운 석파정 앞에서 멀어져 가는 가을을 잠시 붙잡아본다.

세검정

Segeomjeong Pavilion
서울특별시 기념물 제4호
Seoul Monument No.4

차를 타고 홍은 사거리에서 북악터널로 이어지는 구불구불한 경사로를 오르다 보면 왼쪽 능선으로 상명대학교 캠퍼스가 올려다 보인다. 상명대학교 앞 삼거리를 지나 위쪽으로 200m 가량 오르다 보면 우측으로 단아한 정자 하나가 눈길을 끈다. 이 일대의 지명을 짓게 해 준 '세검정'이란 정자다. 홍제천이 내려오는 길목에 위치한 정(丁)자형 3칸 팔작지붕으로 되어 있는 이 세검정은 예부터 멋진 풍광으로 이름이 높았던 곳이다. 홍제천 좌우로 많은 연립주택들이 들어서 있지만 세검정 아래에서 위쪽을 바라보면 여전히 멋진 풍광을 감상할 수 있다.

세검정(洗劍停)이라는 명칭의 유래에 대해서는 여러 가지 설이 있다. 그 중 하나가 인조반정 때 이귀, 김류 등의 반정인사들이 이곳에 모여 광해군의 폐위를 의논하고, 칼을 갈아 씻었던 자리라고 해서 세검정이라고 이름 지어졌다는 설이다. 경치가 빼어났기에 왕과 사대부, 여염집 자제 할 것 없이 많은 사람들이 이곳을 찾아 노닐며 시를 짓고 바위에 글씨 연습을 하였다. 계곡 위

쪽에서 바위 사이를 굽이치는 물결과 쏟아지는 폭포는 많은 선비들의 발걸음을 이곳으로 유혹하여 술잔과 함께 시를 읊조리게 만든 장본이다.

세검정의 가장 멋진 구경거리가 소나기가 쏟아질 때의 폭포였다고 한다. 세차게 흐르는 물줄기가 정자와 어우러져 만들어내는 풍광은 예사롭지 않았을 것이다.

▽ 세검정 | 52×34cm

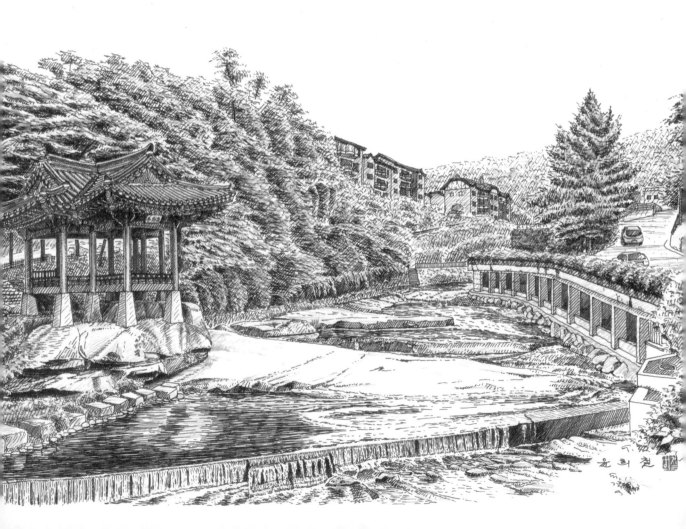

운이 좋아서일까? 지난 해 가을, 내가 이곳을 찾았던 그 날에도 가을치고는 제법 큰 비가 내렸다. 상류인 평창계곡에서 쏟아져 내려오는 물줄기가 홍제천으로 이어지면서 세검정에 이르러서는 멋진 풍광으로 쏟아져 내려온다. 정자 아래쪽 마당바위 앞쪽에 놓인 홍제천을 가로지르고 보를 넘어설 정도로 물길이 세차서 세검정 옆을 오르내리는 찻소리가 무색할 정도로 폭포가 큰 소리를 내며 쏟아진다. 지금도 이곳에 한바탕 소나기가 쏟아지면 과거 이곳을 찾았던 옛 선비들의 서정을 느껴볼 수 있는 좋은 기회가 될 것이다.

홍지문과 오간수문

Hongjimun Gate and Ogansumun Sluice
서울특별시 유형문화재 제33호
Seoul Tangible Cultural Property No.33

세검정에서 다시 홍은사거리 방향으로 내려오다 보면 상명대 앞 삼거리를 지나자마자 우측으로 도로 아래 계곡 쪽에서 불쑥 솟아 오른 한옥 지붕 하나가 눈에 들어온다. 아래쪽으로 내려가 차를 대고 홍제천을 거슬러 올라가 본다. 예전에는 멋진 계곡이었을 이 홍제천 위를 가로지르는 5개의 아치로 구성된 다리 하나가 눈에 들어온다. 그리고 이 다리와 곧바로 연결된 우진각지붕을 한 성문이 앞서 봤던 바로 그 한옥 지붕의 건물이다. 조선시대 서울의 성곽과 북한산성의 방어를 위해 세워졌던 성문인 홍지문(弘智門)이다.

성문 옆으로 계곡이 맞닿아 있으니 다리역할을 하는 성벽이 필요했으리라. 다리 아래는 5개의 아치로 물길을 만들어 놓아서 오간수문(五間水門)이라고 불린다. 다리 위에는 성벽이었음을 알려주는 성가퀴(성벽위에 몸을 숨겨 적을 공격할 수 있도록 낮게 덧쌓은 담)가 놓여있다.

그러고 보니 이 성벽은 다리건너 우측 상명대 경사지를 따라 길게 이어져 있다. 이 성벽이 탕춘대성(蕩春臺城)이다. 탕춘대성은 한양도성과 외성인 북한산성을

연결하는 산성이다. 한양도성의 북소문에 해당하는 창의문(자하문)에서 시작하여 북한산 서남쪽 비봉까지 연결되는 약 5km의 구간이다. 탕춘대성의 명칭은 세검정에서 동쪽 약 100여 미터 떨어진 산봉우리(현재 세검정 초등학교)에 연산군의 놀이터였던 탕춘대가 있었는데 그 이름에서 따온 것이다. 결국 홍지문은 이 탕춘대성을 통과하는 문으로 한양의 북쪽에 있다하여 '한북문(漢北門)'이라고도 하였다.

현재 도로에 의해 성벽의 한 쪽이 잘려져 있는 비대칭의 형상을 하고 있는데 오히려 미학적으로는 독특한 미감을 자랑하고 있다. 한양도성 세계문화유산 추진과 함께 이 탕춘대성도 확장 등재될 가능성이 높아 정비가 추진된다고 하니 머잖아 말끔히 단장한 탕춘대성의 새 모습을 볼 수 있을 것 같다.

그림은 홍제천 아래쪽에서 홍지문과 오간수문을 올려다보며 그린 것이다. 오간수문 위쪽으로 상명대학교 캠퍼스가 고개를 내밀고 있다.

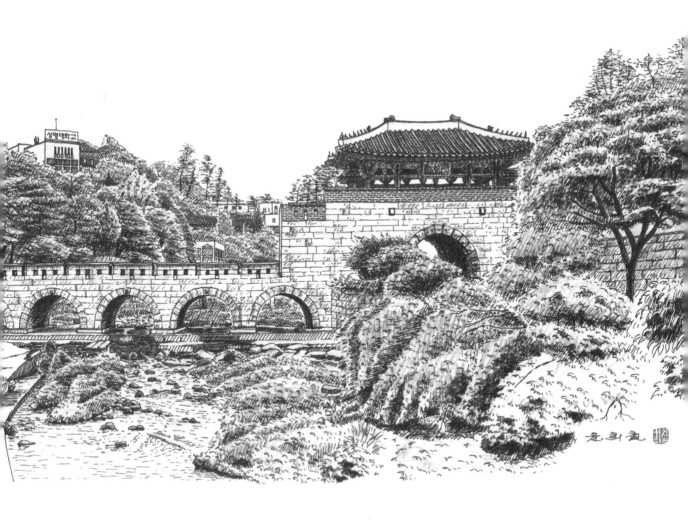

▽ 홍지문과 오간수문 | 52×34cm

나의 드로잉 도구들

나는 사진을 보고 그림을 그린다. 간단한 스케치라면 모를까 최소한 몇 시간을 앉아서 그려야 하는데 현장에 꼬박 앉아서 그린다는 것은 여간 고역이 아니다. 그래서 현장의 사진을 찍어와 집에서 그림을 그린다. 운 좋게 한 컷으로 구도가 완성되는 사진이 있다면 다행이겠지만 대체로 상하좌우로 여러 컷을 찍어야 제대로 구도를 잡을 수 있다. 초기에는 사진을 인쇄하여 그것을 보고 그렸으나 컴퓨터 화면이 오히려 더 디테일을 묘사하기 좋아서 컴퓨터 화면을 보고 그림을 그렸다. 그러다 언제부터인가는 핸드폰에 사진을 저장하여 그것을 보고 그리기 시작하였다. 그리는 장소가 굳이 컴퓨터 앞이 아니어도 되고 어떤 장소에서도 그림을 그릴 수 있기에 매우 편리하다.

그림은 종이 위에 그린다. 유럽의 건축물들을 그릴 때는 A4나 A3 정도의 크기의 종이를 사용했다. 일반 스캐너로 스캔할 수 있는 최대의 종이 크기가 A3여서 A3크기의 스케치북을 주로 이용하였다. 그러나 유럽 편 개인전(2015년)을 마친 후부터는 그림의 크기가 커지게 되었다. 최소 가로 50cm × 세로 30cm 이상의 크기가 되었다. 보다 정밀하고 큰 그림을 스캔하기 위하여 충무로 인쇄골목을 찾아다니는 신세가 불가피하였다. 오가는 것도 번거롭고 비용도 많이 들었다. 작품이 커지면서 종이도 기존에

사용하던 스케치북에서 판화용지나 브리스톨지로 바꾸었다. 판화용지는 펜이 잘 먹기는 하지만 미세하게 펜이 번지는 단점이 있다. 브리스톨지는 펜이 매끄럽게 잘 나가고 번짐 현상이 전혀 없어 좋다. 펜 선 작업이 끝나고 색연필로 채색할 때에도 브리스톨지는 원하는 색상의 표현이 잘된다. 최근에는 수채화물감으로 채색 작업을 하고 있는데 물감 착색도 비교적 잘되는 편이다. 그러나 수채 특유의 번짐 효과를 내는데 가장 좋은 종이는 면이 고운 세목의 수채화 용지라 생각되어 요즘은 이 종이를 주로 사용한다.

어떠한 장소에서도 그림을 그릴 수 있기 위해서는 종이를 받칠 수 있는 화판이 필요하다. 나는 두꺼운 종이 두 장을 서로 포개어 가운데가 접힐 수 있도록 투명 테이프로 처리한 종이 화판을 사용한다. 안방이고, 식당이고, 거실이고 심지어 화장실에서 조차도 화판만 있으면 어디서고 그림을 그릴 수 있다. 작업 중인 그림은 겹쳐진 화판의 중앙에 넣어 이동하거나 보관을 할 수 있어 좋다.

테두리가 마모가 안되게 광테이프를 감싼다.

a~5mm 정도의 두꺼운 종이 2장

접힐 수 있도록 광테이프를 앞뒤로 붙인다.

화판이 완성된 모습.

밑그림 작업은 종이 위에 연필로 스케치를 한다. 연필은 일반 샤프 연필 0.7mm를 사용한다. 0.5mm는 너무 가늘고 연필이 자주 부러지므로 좋지 않고 0.9mm는 너무 굵어 디테일 표현이 어렵다. 형태가 뚜렷한 것은 연필로 가급적 자세한 데생을 하고 나뭇잎이라든가 멀리 보이는 숲 등은 대충의 이미지만 스케치해 둔다. 이렇게 연필 스케치를 마친 후에는 펜으로 덧그린다. 초기에는 국내산 플러스 펜을 이용했는데 이 펜은 물에 약하고 시간이 지나면 변색이 되기 때문에 그림을 그리기에는 적합하지가 않다. 그래서 보다 내구성 있는 펜을 찾게 되었다. 이후 일제 펜, 독일제 펜 등을 사용하여 보았는데 독일제 파버 카스텔(FABER CASTEL)사의 에코 피그먼트(ecco pigment) 펜이 여러 가지로 이용하기에 편리하였다. 내구성도 있고 물에 번지지 않으며 뚜껑을 펜 뒤에 꽂아두면 그림을 그릴 때 뚜껑이 잘 도망가지 않아 좋다.

그렇게 펜선 작업을 한 그림 위에 색연필로 채색하였다. 색연필도 파버카스텔사의 수채 색연필을 이용해왔다. 초기에는 72색을 이용하였는데 색이 다양하지 않아 얼마 지나지 않아 120색으로 채색하게 되었다. 수채 색연필은 필요할 때에는 물을 이용하여 수채화의 느낌을 표현할 수도 있고 부드러워서 종이에 착색감이 좋다. 특히 마음에 드는 것은 컬러링 한 것이 마음에 안 들면 언제고 지울 수 있다는 점이다. 유성 색연필은 지우기가 힘든데 반해 수성은 쉽게 지울 수 있는 장점이 있다. 그렇지만 수채화물감이 보다 다양한 색상 표현이 가능하기에 향후로는 수채화물감으로 채색작업을 이어갈 예정이다.

보통 50 × 30cm 크기의 그림을 완성하는 데에는 연필 스케치와 펜선 작업에 이틀, 채색에 하루 걸려서 모두 사흘 정도 걸린다. 물론 이는 그림 그리는 데 온전히 집중했을 때 걸리는 시간이다. A1 규격에 가까운 그림을 그리는 데에는 길게는 열흘 정도 걸린다. 2017년 구정 연휴기간에 그린 강원도 오대산 밀브릿지는 150 × 50cm 되는 크기인데 꼬박 열흘에 걸쳐 완성한 작품이다. 그러나 대부분의 그림은 매일 매일 조금씩 자투리 시간을 이용하여 그리기 때문에 보통 열흘에 한 작품씩 완성한다.

인왕산

구 공간사옥

대한의원 본관

광화문

운현궁

서울성공회대성당

정동교회

서울시청

한국은행

명동성당

구 서울역사

남산과학관

三.

서울 중심부 걷기

Walk in Central Seoul

이번에는 광화문 광장과 서울시청을 비롯한 서울의 중심부에 자리 잡고 있는 서울의 주요 근, 현대 건축물들을 둘러보겠다. 각 건축물들은 어떤 이야기들을 담고 있는지 살펴보고 건축물이 보여주는 아름다운 모습에 잠시 걸음을 멈추어본다.

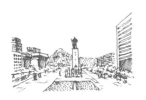

광화문 광장

Gwanghwamun Square

서울의 중심거리인 세종로. 조선왕조의 법궁, 경복궁의 정문인 광화문 앞쪽으로 넓고 길게 뻗어 있는 이 대로는 이 곳이 대한민국의 중심지임을 시각적으로 잘 보여주는 곳이다. 광화문 앞으로 사직동과 안국동을 잇는 동서 도로에 의해 잘려있기는 하지만 조선시대 6조(六曹)거리의 흔적을 그대로 유지하고 있는 곳이기도 하다. 과거 일제가 지은 르네상스 양식의 조선총독부 건물이 지난 1995년 해체됨으로써 광화문과 뒤쪽의 경복궁 전각들, 그리고 그 뒤의 북악산이 길게 이어지는 깊은 공간감이 연출되고 있다. 과거 차량들만의 거리였던 이 대로는 2009년에 너비 34m, 길이 550m의 보행 광장으로 탈바꿈되었다.

북악산에서 시작하여 경복궁을 거쳐 광화문 및 세종로로 이어지는 큰 축선상에서 느껴지는 강한 기운을 보행자들이 직접 느낄 수 있다는 것이 이 광장이 지니는 큰 매력이다. 대한민국의 심장부를 가로지르는 대로 중앙에서 보행자들이 마음껏 여유를 부리고 카메라 셔터를 눌러댈 수 있는 공간이 마련되었다는 점에서 이 광장은 중요한 의미를 갖는다.

상징성이 큰 장소이다 보니 이 광장은 탄생 이후 갖가지 크고 작은 국가적 이슈가 끊임없이 표출되는 장소이기도 하다. 광화문 광장의 촛불집회에 힘입어 집권한 문재인 대통령은 대통령 집무실을 광화문으로 옮기겠다고 공언하였다. 이에 따라 이 광화문 광장은 또 한 번 크게 변신할 예정이다. 광장의 조성으로 좌우로 연결되어 있던 차로도 모두 지하화하고 지상은 전체를 보행광장으로 조성한다는 것이다. 지금의 스케일과는 비교가 안 될 정도로 넓은 보행광장이 대한민국 심장부에 마련될 예정이다.

바람이 있다면 이 광장에는 광장 주변으로 충분한 식재 공간이 마련되었으면 한다. 광장을 바라보면서 나무그늘 아래 놓인 벤치에 앉아 휴식을 취하는 서울시민들의 평안한 모습을 그려보고 싶다. 광장을 접하고 있는 건물 1층에 있는 카페들에서 광장 쪽으로 테이블을 넓게 내 놓은 풍경도 멋질 것이다.

▽ 가을의 색을 입힌 광화문 광장
50×30cm

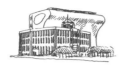

서울시청

Seoul Metropolitan Government

광화문 광장을 거쳐 아래쪽으로 내려와 서울시청에 다다른다. 덕수궁 대한문 앞 건널목에서 바라본 서울 시청은 넓은 잔디마당을 앞에 두고 전면부에 일제 강점기때 지어진 구관이 자리 잡고 있다. 그리고 지난 2012년 개관한 유리로 마감된 곡선미를 자랑하는 신청사가 그 뒤에 위치하고 있다. 르네상스 양식의 단아한 외관을 갖춘 구관은 80년 넘게 서울시청으로 역할을 해 왔던 문화재였기에 보존해야 한다는 의견과 구조적으로 매우 취약하기 때문에 철거해야 한다는 의견이 대립해왔다.

오랜 고민 끝에 택한 방법은 건물의 정면(파사드)와 중앙 홀은 그대로 보전하고 나머지는 해체했다가 다시 원형으로 복원하는 것이었다. 구관을 뒤에서 옹위하고 있는 신관은 한옥의 곡선미를 형상화하였다고 한다. 유리로 마감된 신관은 위쪽이 불룩하게 앞으로 돌출하고 가운데는 뒤로 움푹 들어갔다가 아래쪽은 다시 앞쪽으로 돌출하는 유려한 곡선이 두드러진 형상이다. 신관이 복잡한 형태나 다양한 재료로 기교를 부려 지었다면 구관과의 조화

94

가 쉽지 않았을 터이나 한 덩어리의 매스(mass: 공간을 점유하는 양괴의 규모 및 내부 공간을 규정하는 실체)와 유리라는 단순한 재료로 지어져 고풍스런 구관이 대조적으로 잘 부각되고 있다. 건물 형태는 전통한옥의 처마를 옆에서 본 모습에서 모티브를 가져온 형상이라 한다. 그러나 내가 보기에는 전체 형태가 한옥의 처마 이미지를 떠올리기가 힘들다. 오히려 구관은 물론 광장까지도 집어 삼킬 듯한 커다란 쓰나미 같은 이미지를 지울 수 없다. 해석이야 다양하겠지만 긍정적인 시각에서 본다면 우리 민족의 힘찬 에너지가 대한민국 심장부에서 솟구쳐 올라 앞을 향해 돌진하는 강한 역동성을 표현한 것이라고 해석해보고 싶다. 아니 그랬으면 하는 바람이다.

▽ 서울시청 | 52×34cm

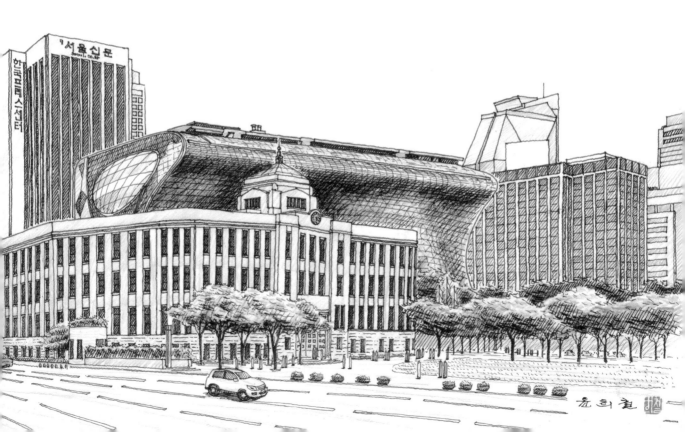

대한성공회 서울주교좌성당

Seoul Cathedral Anglican Church of Korea
서울특별시 유형문화재 제35호
Seoul Tangible Cultural Property No.35

서울 시청 좌측 세종대로 건너편에는 덕수궁 뒷담에 면하여 고즈넉한 서양식
건물이 눈에 띈다. 대한성공회 서울주교좌대성당, 즉 서울성공회성당이다.
연속된 아치와 유럽풍의 오렌지색 기와로 지붕이 마감된 세월의 때가 켜켜
이 묻은 건물이다. 유럽 중세의 고딕성당이 나타나기 전 로마인(Roman)들
이 사용하던 기술(Esque)인 둥근 아치를 즐겨 사용하던 양식이라 하여 로마
네스크(Romanesque)라 불리는 건축양식이다.

이 건물은 영국인 아더 딕슨의 설계로 1926년 1차 완공이 되긴 하나 예산부
족으로 의도했던 전체의 그림대로 이루어지지 못하였다. 대한성공회에서는
1993년에 선교 100주년을 기념하여 초기의 설계안대로 건물 증축 공사를 추
진하게 된다. 그러나 앞서 미완성의 형태인 기존 건물이 서울시 유형문화재
로 지정돼서 원래의 도면으로 사실을 증명하지 않는 한 증축은 불가능하다
는 서울시의 통보를 받게 된다. 난관에 빠져 있던 성공회 측에서는 어느 날
한 영국 관광객으로부터 런던 교외에 있는 한 도서관에 이 성당의 도면이 있

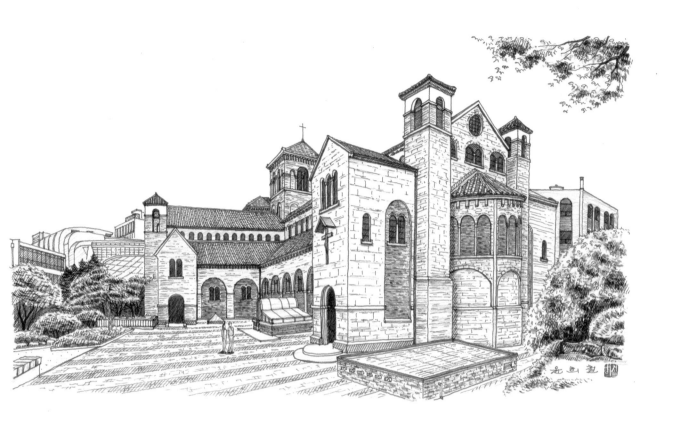

△ 대한성공회 서울주교좌대성당
52×34cm

다는 이야기를 듣게 된다. 성당 대표들이 곧바로 영국으로 날아가 그 도면을 복사하여 문화재위원회에 제출하고 나서야 증축이 가능하게 된다. 증축을 시작한지 2년만인 1996년, 미완성이었던 건축물은 70년 후에야 원래의 설계 안대로 완공하게 되었다. 요즘 그 건물을 가리고 있던 남대문 세무서 별관이 철거되면서 문화광장으로 조성되고 있다. 문화광장이 완성되면 시청 앞 광장에서 로마네스크 양식의 멋진 서울성공회 대성당의 모습을 마음껏 감상할 수 있게 될 것이다.

정동교회

Chungdong First Methodist Church
사적 제256호
Historic Site No.256

덕수궁을 나와 뒤쪽 돌담길을 따라 정동방향으로 발길을 옮긴다. 정동길과 덕수궁길, 서소문길이 만나는 로터리 모퉁이에 세월의 때가 묻은 아담한 교회당 하나가 눈에 들어온다. 가수 이문세의 노래 「광화문 연가」 중 '언덕길 정동길엔 아직 남아 있어요. 눈 덮인 조그만 교회당 ~'이라는 가사에서 나오는 교회당이 바로 이 정동교회다.

선교사 아펜젤러는 1885년 우리나라 최초로 근대 사학인 배재학당을 설립하고 같은 해 10월 이 정동교회도 창립하였다. 따라서 배재학당과 정동교회는 불가분의 관계이다. 2년 후인 1887년에는 첨두아치가 두드러진 고딕양식의 벧엘 예배당을 건립하여 오늘에 이르고 있다.

이 교회는 나에게는 뜻 깊은 추억이 담겨 있는 장소이다. 그 옆에 있었던 배재학당을 다녔기 때문이다. 지금은 명일동으로 배재학당의 캠퍼스가 이전했지만 내가 재학하고 있을 때에는 이곳 정동에 캠퍼스가 있었다. 기독교 학교여서 배재학당의 학생들은 매 주 한 번씩 학년 단위로 이 벧엘 예배당으로 이동하여 채플을 보았다. 한 번은 채플시간에 합창반 친구들이 특송으로 무반

주 남성복사중창곡을 연주하였다. 이 연주에 크게 감동을 받은 나는 이후로 음악에 적극적인 관심을 갖게 되었다. 합창반에도 들어가게 되고 개인적으로 꾸준히 연습하여 채플시간에 많은 친구들 앞에서 독창할 기회도 갖게 되었다. 건축 전공이면서 음악석사를 2개나 따는 열성을 보일 수 있었던 그 기반도 돌이켜보면 이 예배당이 있었기 때문이다.

정동길에서 가장 눈에 잘 띄는 고즈넉한 이 예배당 앞쪽에는 로터리가 만들어지고 차로를 줄여 넓은 보행로가 만들어졌다. 그 덕에 이곳은 보행자들의 아늑한 보금자리가 된 지 오래다.

▽ 정동교회 벧엘 예배당
52×34cm

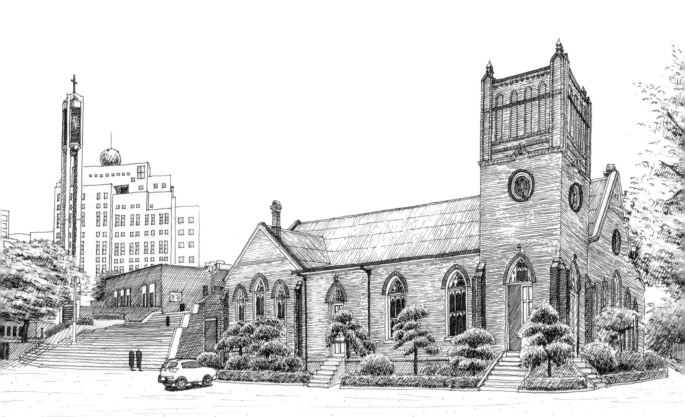

요즘에는 수시로 교회당 안 뜰이나 그 옆 덕수궁 돌담길에서 거리 음악회가 열려서 멋진 도심의 문화광장으로 자리매김하게 되었다.

또한 얼마 전에는 잘 아는 소프라노 한 분이 이 교회에서 연주회를 한 사진을 페이스북에 올려서 감회가 새로웠다. 언젠가 나도 한 번 정동교회 안이나 마당에서 연주를 해보고 싶다. 옛날 고등학교 시절 채플시간을 떠올리면서 말이다.

한국은행 화폐박물관

Bank of Korea Money Museum
사적 제280호
Historic Site No.280

서울 남대문시장 앞 한국은행 교차로에는 넓은 사거리를 바라보며 이국적 형태를 뽐내고 있는 한국은행 화폐박물관이 자리 잡고 있다. 이 건물은 조선총독부 청사, 경성역사(서울역), 조선호텔 등과 더불어 일제강점기의 전반부를 대표하는 건축물로 이름이 높았다. 유럽의 성채와 같은 느낌을 주는 이 건물은 전체적으로 단아한 르네상스풍이 주류를 이루고 있는 가운데 좌우 원형의 돔 부분과 몸통과 지붕을 연결하는 연결부위에 바로크풍의 장식 요소를 곁들여 절충주의 양식으로 분류된다. 이 건물은 1907년 일본의 침탈이 시작될 즈음 일본인 다쓰노 긴고에 의해 일본 제일은행 경성지점으로 설계되었다. 1912년 조선은행으로 명칭을 바꾸어 완공된 이 건물은 일제강점기에 조선총독부 직속은행의 역할을 하였다. 1945년 해방 이후부터 1987년 이 건물의 뒤편에 신관이 지어지기 전까지는 한국은행 본관으로 그 자리를 지켜왔다.

한국은행의 주된 기능이 신관에서 이루어지게 되면서 이 건물은 2001년부터 화폐박물관으로 변신하여 시민들을 맞이하고 있다. 구관의 뒤쪽에 배경으로

자리 잡고 있는 신관은 비교적 단순한 매스 형태로 되어 있어서 구관의 형태가 이지러지지 않도록 배려한 모습이 돋보인다. 같은 화강석 마감으로 한국은행이라는 동질감을 형성하면서 큰 스케일의 형태적 우월성을 차분한 모더니즘의 모습으로 절제하여 전체적으로 신구 두 개의 건물이 한 덩어리로 느껴질 수 있게 하였다. 상부에 옆으로 길게 놓인 고전주의의 언어인 열주(줄기둥)는 앞쪽에 놓인 구관의 역사주의의 콘텍스트를 연장해 보려는 애교로 보인다. 구관인 한국은행 화폐박물관은 비록 생각하고 싶지 않은 시대의 산물이기는 하나 이역시 우리의 역사이고 건축적으로도 완성도가 높은 건물이어서 우리에게는 귀중한 사료 중 하나다.

우리나라를 비롯한 세계 각국의 화폐 역사와 문화를 무료로 체험할 수 있는 장소인 만큼 자라나는 청소년뿐 아니라 성인들의 발걸음도 꾸준히 이어졌으면 좋겠다.

▽ 한국은행 화폐박물관
52×34cm

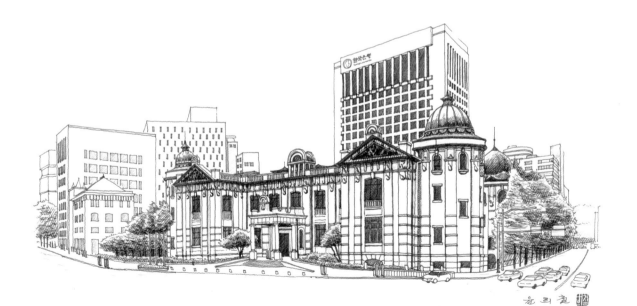

인사동길

Insadong Street

종각역에서 내려 탑골공원에서 시작하는 인사동길을 찾았다. 인사동을 생각하면 항상 마음이 들뜬다. 문화와 예술이 있기 때문이다. 전시를 자주하고 있는 나에게 인사동은 많은 창작 동기를 불어넣어 주는 곳이다. 모든 미술인들의 예술세계를 펼칠 수 있는 대표적인 장소가 이곳 인사동이 아닐까 생각한다.

인사동이란 이름은 조선 초기에 한성부 중부 '관인방(寬仁坊)'에 속한 지역이어서 가운데의 '인(仁)'자를 따고, 갑오개혁 당시 이 지역을 불렀던 '대사동(大寺洞)'이라는 명칭에서 가운데 글자인 '사(寺)'자를 따서 합성한 명칭이다. 중심거리인 인사동길은 차 없는 거리의 시행으로 항상 수많은 사람들로 북적거린다. 서울을 찾는 외국인들은 누구나 한 번씩은 들르는 곳이어서 거리는 늘 내국인 반, 외국인 반이다. 그래서 그런지 거리에 좌판을 늘어놓은 외국인들도 쉽게 눈에 띈다. 국제적인 문화의 거리답게 거리 곳곳에는 거리의 악사나 다양한 퍼포먼스를 벌이는 예술가들이 많아 이 거리를 찾는 관광객들의 흥미를 돋운다.

그러나 워낙 많은 사람들이 북적이는 장소가 되다 보니 주변의 건물들은 온통 상업공간으로 뒤바뀌고 있어 안타까움이 더해 간다. 그 많던 갤러리들이 요즘

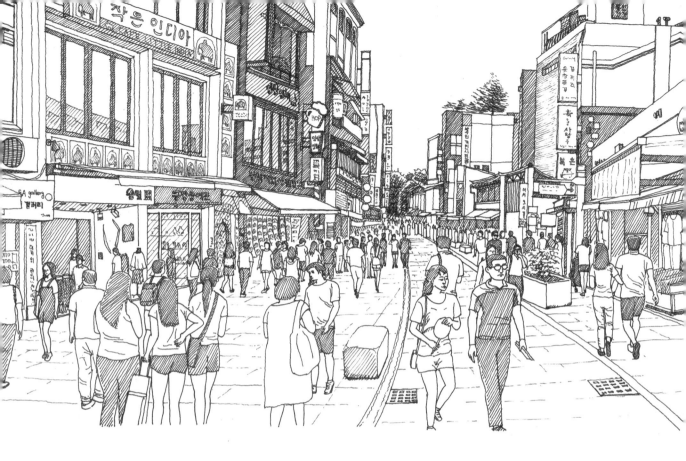

은 비싼 임대료 탓에 점차로 사라져 가고 있다. 전시할 공간이 줄어드는 만큼 이곳을 찾는 미술인들의 발걸음도 줄어들 것 같아 안타까운 마음이 든다. 인사동이 예술가들이 점차로 사라진 상업시설만 난무한 곳이 된다면 지금과 같이 많은 사람들이 인사동을 찾을까? 예술이 살아 숨 쉬는 인사동 거리를 유지하려면 예술인들이 이곳을 떠나지 않게 할 수 있는 정책이 뒷받침되이야 한다. 이를 위해 정부 차원에서 적극 나서고 갤러리를 비롯한 문화공간을 제공하는 개인들이 대우받는 풍토를 조성해야 할 것이다.

구 공간사옥 (현 아라리오 뮤지엄 인 스페이스)

Former Building of Space Group
등록문화재 제586호
Registered Cultural Heritage 586

3호선 전철 안국역을 나와서 창덕궁 방향으로 가다 보면, 현대사옥 끝자락에 위치한 건물 상단에 '空間, SPACE'라는 글씨가 눈에 들어온다. 대한민국 현대 건축에 큰 족적을 남겼던 건축가 김수근(1931~1986)의 대표 유작이다. 그가 만든 설계사무소의 이름이기도 하고 건축을 포함한 국내 최장수 예술잡지 『空間(공간)』을 지칭하는 이름이기도 하다.

건물을 감싸고 있는 담쟁이덩굴이 시원해 보이는 이 건물은 반 층씩 층을 엇갈려 설계되었고 그 반 층을 오르내릴 때마다 크고 작은 다양한 공간들이 끊임없이 연결된다. 휴먼스케일(인간의 체격을 기준으로 한 척도)을 한껏 느낄 수 있는 이 건물은 건축인들이 성지로 여기는 곳이다. 특히 지하의 소극장은 김덕수 사물놀이가 탄생하는 등 수많은 예술 활동의 보고와도 같은 곳이다. 옆쪽에 투명한 유리로 지어진 신사옥은 김수근의 뒤를 이어 공간을 이끌었던 장세양(1947~1996)이 설계한 것이다.

김수근은 자신의 책상 앞에 있는 창을 통해 창덕궁을 바라보는 것을 큰 낙으로 삼았다 한다. 장세양은 돌아가신 스승 김수근이 책상 앞 유리창을 통해 창덕궁을

바라볼 수 있도록 신사옥을 투명한 유리로 마감하였다 한다. 이용하는 입장에서는 투명 유리 때문에 프라이버시 노출과 냉난방의 어려움, 유지 관리의 어려움이 따르지만 제자의 스승에 대한 존경심이 잘 배어나오는 대목이다. 근래에 설계사무소의 운영이 어려워져 매각하기에 이르자 수많은 문화계 인사들이 이 건물을 보존하자는 목소리를 높여 결국 등록문화재로 지정되었다.

새로 건물을 인수한 아라리오 미술관에서도 김수근이 설계한 공간을 그대로 유지하면서 현대미술을 위한 공간으로 활용하고 있다. 여간 다행스러운 일이 아닐 수 없다. 바람이라면 김수근을 좀 더 알릴 수 있는 공간이 마련되었으면 한다. TV 드라마 「신사의 품격」에도 나와서 대중에게 많이 알려진 공간사옥이 앞으로도 많은 이에게 건축의 가치를 일깨워 주는 산실로 남길 기대한다.

▽ 구 공간사옥 | 52×34cm

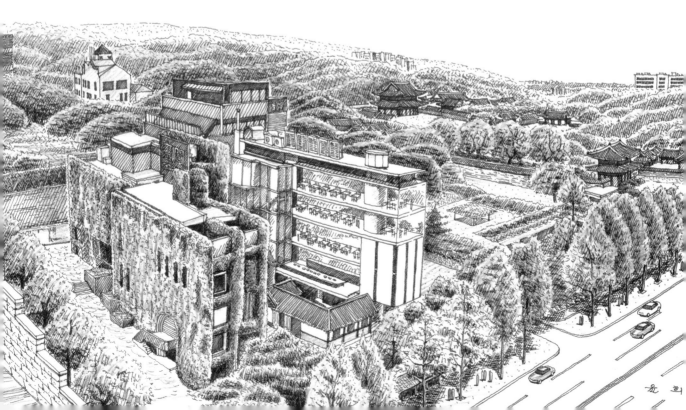

운현궁 양관

Western-style house of the Unhyeongung Palace
사적 제257호
Historic Site 257

안국역 4번 출구를 나와 낙원상가 방향으로 내려오면 왼쪽으로 길게 드리워진 운현궁 담장을 만나게 된다. 흥선 대원군의 집이었던 이 운현궁 뒤편에는 한옥과는 대별되는 밝은 색의 서양 르네상스 풍의 건물 하나가 자리 잡고 있다. 운현궁 양관(洋館,양옥집)으로 불리는 이 건물은 최근 TV 드라마 「도깨비」의 주요 무대로 활용되면서 대중에게 많이 알려졌다. 드라마에서 배우 공유와 이동욱이 함께 살고 있는 도깨비의 집으로 소개가 되었기 때문이다. 이름이 운현궁 양관이니 운현궁에서 접근할 수 있으리라 생각되지만 현실은 그렇지가 않다. 운현궁 안마당에서 노락당 뒤쪽을 바라보면 측면 상부만 나무에 가려진 채 살짝 보이는 정도이다. 게다가 운현궁 뒤쪽의 후정은 높은 담으로 막혀 있어서 운현궁에서 양관으로 갈 수 있는 길이 없다. 이 건물을 만나기 위해서는 운현궁 아래쪽 덕성여대 운니동 캠퍼스의 정문을 이용해야만 한다.

운현궁 양관은 1912년 일제강점기에 일본이 조선의 왕족을 회유하고 감시하기 위하여 흥선 대원군의 손자인 이준용에게 지어준 것이다. 아들이 없었던 이준용은 고종의 다섯째 아들인 의친왕의 차남 이우(李鍝)를 양자로 삼는다.

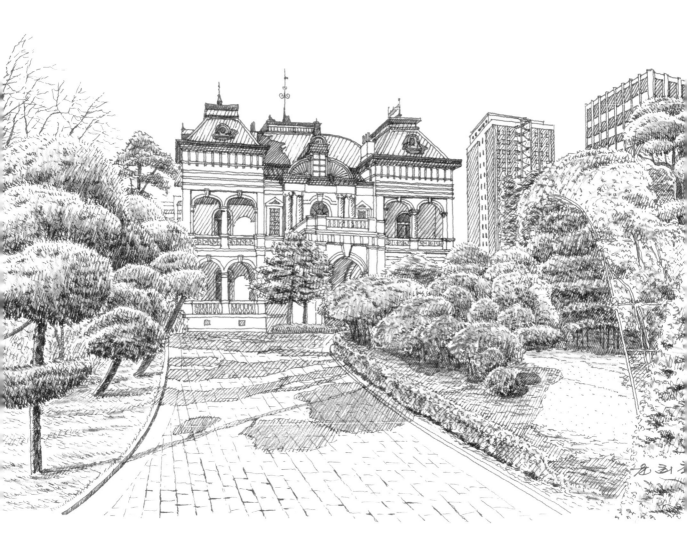

△ 운현궁 양관 | 40×26cm

이후 이준용이 죽자 양자인 이우가 양관을 물려받는다. 이우는 양관에 살면서 일본군 장교로 태평양 전쟁에 참여하게 된다. 일제가 내선일체(內鮮一體)를 강조하며 조선의 왕족을 군에 편입시켰기 때문이다. 11세에 볼모가 된 이우는 일본 육군사관학교와 육군대학교를 졸업하고 사망 직전에는 일본군 고위 장교의 위치까지 올랐다. 1946년경에는 김구 선생이 2층 사무실을 집무실로 사용했다고 한다. 해방이후에 생활이 어려워진 이우의 후손은 1948년 이

건물을 덕성학원에 팔게 된다. 이 때문에 운현궁이 아닌 덕성여대를 통하여야 이 건물을 볼 수 있는 것이다. 덕성여대에서는 이 양관을 법인사무국으로 사용해 오고 있었는데 요즘은 실내를 리모델링하여 1층을 교육목적의 공간으로 활용하고자 한단다.

이씨 왕조의 말년의 암울했던 모습을 굳이 후대에 보이고 싶지 않아서였을까? 서울의 중심부에 위치한 아름다운 건물이 드라마를 통해서야 대중의 관심을 갖게 되었다는 것이 못내 아쉽다. 더구나 이곳은 주위에 유치원과 초등학교가 위치해 있어 일반인들의 출입을 금하고 있다. 애써 이 곳을 찾아왔다가 발길을 돌리는 방문객들이 많아 마음을 씁쓸하게 한다.

대한의원 본관

Daehan Hospital
사적 제248호
Historic Site No.248

혜화역 3번 출구를 나와 서울대학교 병원 입구로 들어서면 좌우로 밀림 같은 병원 건물들이 나를 에워싼다. 정면에 보이는 커다란 매스의 본관을 비켜서서 왼쪽의 낮은 경사로를 오르면 세월의 때가 묻어나는 붉은 벽돌의 단아한 건물이 눈앞에 나타난다. 현재 서울대학교병원 의학박물관으로 사용되고 있는 대한의원 본관이다. 대한의원은 1907년 고종황제의 칙령에 의해 설립된 교육, 진료, 보건행정 기능을 모두 갖춘 국내 최고의 종합 의료 기관이었다.

대한의원은 한일합병 후 총독부의원이 되었다가 1926년에 경성제국대학의 대학병원으로의 개편을 거쳐 해방 이후에는 서울대학교 부속병원이 되었다. 1908년에 완공된 이 건물은 조선말기에 재무행정을 관장하던 관청인 탁지부에서 설계와 감독을 했는데 탁지부 소속 기사인 야바시 켄키치(失橋賢吉)가 설계를 주로 담당하였다. 이 건물은 조선은행 본관(현 한국은행 화폐박물관), 동양척식주식회사 건물(을지로 2가 한국외환은행 자리)과 함께 1900년대 초 서울의 3대 명물로 손꼽혔던 건물이다. 중앙의 시계탑을 중심으로 좌우대칭의 2층 구조인 이 건물은 주출입구나 창 부분이 르네상스 풍의 디자인이고 시

계탑 상층부가 곡선미가 있는 바로크 풍의 디자인이 섞여 있어 절충주의 양식으로 분류된다. 중앙의 시계탑은 현재 한국에 남아 있는 가장 오래된 서양식 시계탑으로 기계식 시계로는 유일하게 국내에 남아 있던 것을 1980년 전자식으로 교체하면서 현재에 이르고 있다.

현재 이 건물의 2층에는 서양의학이 최초 도입된 시기와 일제강점기, 한국전쟁 이후, 그리고 현대의 한국 의학과 관련된 자료와 유물들이 여러 개의 실로 나뉘어 관람객들을 맞이하고 있다. 건물 앞쪽으로 널찍하게 펼쳐져 있는 정원에서 바라보이는 건물의 아늑한 모습은 회복중인 환자들이나 내방객들에게 잠시나마 마음의 평안을 가져다주는 오아시스와 같은 역할을 한다.

▽ 대한의원 본관 | 52×34cm

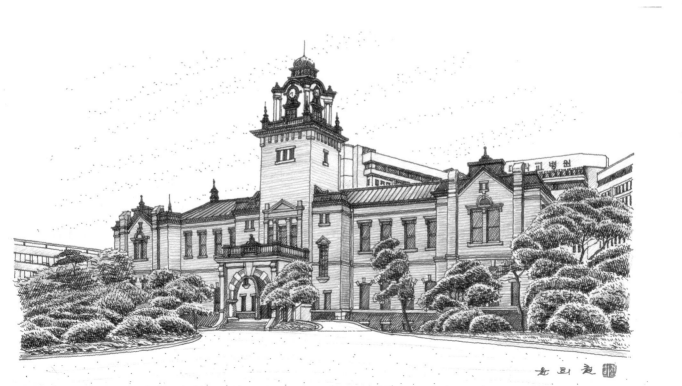

명동성당

Myeong-dong Cathedral
사적 제258호
Historic Site No.258

2016년 4월, 서울 명동성당에서 아퀴나스 합창단이 부르는 슈베르트의 「십자가 아래의 어머니(Stabat Mater)」를 감상할 기회가 있었다. 음악에 관심이 많은 터라 명동성당 안에서 불리는 합창의 음향이 관객에게 어떻게 전달되어 들리는지 무척이나 궁금했다.

중국, 일본 등지에서 온 외국인 관광객들이 인산인해를 이루는 복잡한 명동 거리를 통과해 성당에 도착한 나는 갑자기 어떤 외딴 섬에 도착한 듯한 착각이 들었다. 그 복잡하고 국내에서 땅값이 가장 비싸다는 명동에 이렇게 여유 있고 평화로운 넓은 공간이 있으리라고는 생각지 못했기 때문이다.

간삼건축의 설계로 진행된 명동성당 종합계획의 1단계 공사는 2014년에 마무리됐다. 그 전의 명동성당과는 또 다른 새로운 모습이었다. 명동성당은 1898년에 미국인 코스트 신부의 설계로 건립되었는데 고딕양식의 대성당 앞쪽으로 넓게 자리한 열린 공간이 가장 큰 특징이다. 주차장을 지하화하고 지상에는 넓은 녹지와 보행자들을 위한 광장을 조성했다. 열린 공간 아래에는 서점, 카

페, 갤러리 등 다양한 편의시설과 문화공간이 자리 잡고 있고 외곽으로는 지상 10층의 서울대교구 신청사를 비롯한 파밀리아 채플과 프란치스코 홀이 열린 공간을 둘러싸고 있다. 대성당에 사용된 붉은 벽돌과 회색 벽돌이 신축건물에도 똑같이 사용되어 전체적으로 통일감이 있다. 맞은편 건물 옥상에서 바라보면 명동성당 뒤쪽에 배경으로 든든하게 자리 잡고 있는 남산 덕분에 멋진 도시풍경이 드러난다.

종종 명동성당 대성전 안에서 음악회가 열리는데 첨두아치(꼭대기가 뾰족한 아치)와 리브 볼트(rib vault: 늑재 궁륭, 늑골 궁륭이라고도 함. 지지물들을 연결시키는 늑골이나 아치들의 뼈대가 있는 궁륭[반원형 천장이나 지붕을 이루는 곡면구조체]), 스테인드글라스 등 고딕성당 내부의 아름다운 건축미와 그러한 공간에서 울려 퍼지는 멋진 건축 음향을 동시에 감상할 수 있는 좋은 기회이다.

복잡한 도심 속 외딴섬과 같은 열린 공간에 답답했던 마음의 문이 열고 명동성당에서 열리는 음악회를 관람하며 아름다운 음향에 잠시 자신을 잊어보는 것은 어떨까? 오케스트라 반주에 맞추어 뾰족한 첨탑과 깊고 웅숭한 기도처의 고요와 따뜻함이 만들어내는 아름다운 합창의 하모니가 아직까지 내 귓가에 맴돈다.

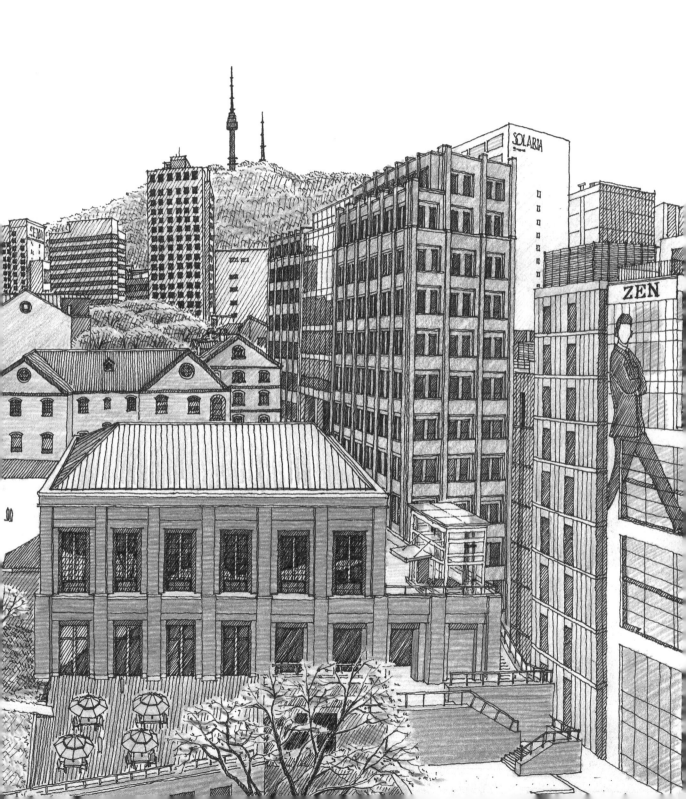

구 서울역사 (현 문화역서울 284)

Former Seoul Station Building
사적 제284호
Historic Site No.284

2004년 현대식으로 지어진 신 역사의 등장으로 그간 우리민족의 희로애락을 한 몸에 담아왔던 구 서울역사가 본연의 기능을 뒤로하고 이제는 문화공간으로 변신하였다. 1947년까지 경성역으로 불렸던 구 서울역사는 1925년 일본인의 설계로 완공되었다.

당시 "동양 제1역은 교토 역, 제2역은 경성역"이라 할 정도로 구 서울역사는 규모가 큰 역사였다. 건물의 양식은 중앙 돔을 중심으로 비례가 중시된 좌우 대칭의 르네상스 양식이 주를 이루고 있다. 또한 중앙에 놓인 돔은 사각형 평면위에 원형의 돔을 얹는 형식(펜덴티브 돔)이 특징인 비잔틴 양식으로 되어 있다. 그리고 돔 네 귀퉁이에 세워져 있는 탑은 장식적 요소가 많은 바로크 양식의 기법이 더해져 있다. 결국 구 서울역사는 여러 가지 양식이 혼합된 절충주의 양식의 건축물인 것이다. 비록 일제가 짓긴 했어도 현재 남아있는 일제강점기의 건축물 중 가장 외관이 뛰어나 사적 284호로 지정되었다. 2004년 KTX 열차의 개통과 함께 신 역사가 모든 역사의 기능을 도맡게 되었고 이 건물은 폐쇄되기에 이른다. 그 후로 한동안 방치됐던 이 건물은 건축학자들과 건

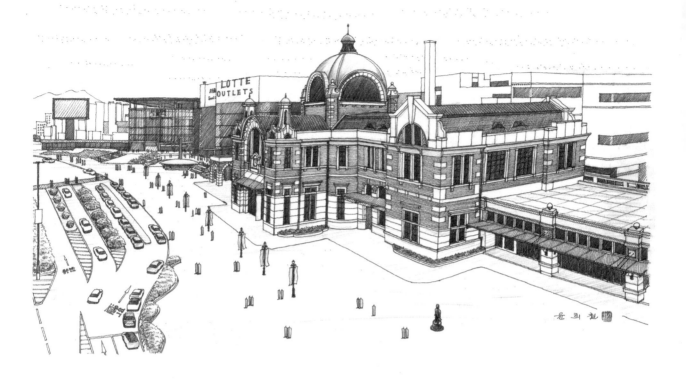

△ 구 서울역사 | 70×48cm

축가 등 전문가들의 조언에 따라 원형으로 복원하는 한편 문화공간으로 활용하자는 결론에 이르게 된다. 그리하여 2011년 원형복원공사를 마치면서 구 서울역사는 사적 번호에서 아이디어를 얻은 '문화역서울 284'라는 이름으로 재탄생하게 된다. 개관 이후로 전시, 공연, 컨퍼런스 등 다양한 문화예술 프로그램이 이어지면서 방문객이 매년 급증하고 있다. 우여곡절 끝에 현재 진행되고 있는 서울역 고가도로 공원 조성공사가 마무리되면 문화공간으로서 위상이 한층 높아질 것이다. 대한민국 수도의 관문에서 아름다운 근대유산을 배경으로 우리의 문화수준을 한껏 볼 수 있는 대한민국 대표 문화공간으로 정착되길 기대한다.

남산 구 어린이회관

(현 서울특별시교육청교육연구정보원)

Former Korean Children's Center of Namsan Mountain

숭례문을 거쳐 남산 공원길을 오르면 성곽 일부가 복원된 한양도성의 성곽 길은 남산으로 이어진다. 백범광장을 거쳐 이어진 능선 끝자락에는 우리나라 최초의 어린이회관이 자리 잡고 있다. 남산 어린이회관은 자양동에 있는 어린이대공원으로 옮기기 전까지 서울 남산을 대표하는 건물이었다. 당시 영부인 육영수 여사의 강력한 뜻에 따라 1969년 5월 5일 첫 삽을 뜨게 된 어린이회관은 이듬해인 1970년 7월 개관하였다. 어린이를 위한 과학탐구 및 놀이시설 등이 들어 선 이 건물은 당시 어린이였던 7080세대들에게 꿈의 궁전이었다. 맨 위의 17~18층에 위치한 둥그런 형태는 전망대로, 한 시간에 한 바퀴씩 회전하여 서울의 전경을 한 눈에 볼 수 있다.

현재는 남산과학관과 서울시교육연구정보원으로 사용되고 있다. 이 건물 뒤쪽으로 서울의 상징인 남산타워가 우뚝 솟아있다. 높이 236.7m, 해발 497.7m에 달하는 남산타워는 방송국의 송신탑의 기능과 함께 내부에는 전망대, 식당,

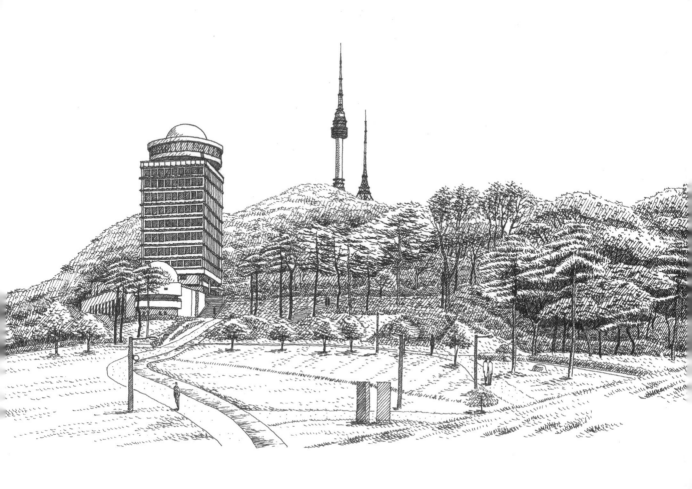

전시관 등이 자리 잡고 있다. 전체 8개 층으로 구분되어 있는데 특히 최상층의 전망대는 48분에 한 바퀴씩 돌아 서울시 전체를 앉은 자리에서 모두 관람할 수 있는 구조로 되어있다. 서울의 랜드 마크인 남산과 남산타워, 그리고 그 산자락에 자리 잡고 있는 구 어린이회관은 남산을 찾는 이들에게 서울의 아름다움을 만끽하게 해 준다.

인왕산의 가을

Inwangsan Mountain

가을이 깊어가며 길가의 낙엽이 점차 수북이 쌓여 가면 단풍이 곱게 물든 주변의 산들은 우리를 열심히 유혹한다. 겨울을 재촉하는 찬바람이 얄미운 것은 아름다운 가을 풍경 속에 오래도록 머물고 싶은 마음 때문이다. 단풍이 곱게 물든 서울의 주변 산은 이러한 갈망이 있는 사람들에게 따뜻한 어머니의 품처럼 다가온다.

최근 서울시에서는 서울의 역사, 문화, 자연생태를 탐방할 수 있는 둘레길을 모두 완성하였다. 남산, 낙산, 인왕산, 북악산 등 내사산(內四山)과 한양도성을 잇는 '내사산둘레길(한양도성길, 18.6㎞)', 그리고 관악산, 북한산, 수락산, 아차산 등을 잇는 서울 외곽의 '외사산둘레길(157㎞)'이 그것이다.

이렇게 멋지게 조성된 둘레길을 찾는다는 것은 타오르는 단풍의 계절에는 더더욱 멋진 낭만이리라. 내사산둘레길은 바쁜 도시민들이 시간적으로나 체력적으로 큰 부담 없이 접근할 수 있는 좋은 트레킹 코스다. 내사산둘레길은 낙산구간, 남산구간, 인왕산구간, 북악산코스 등 4개 구간으로 나뉜다. 그 가운데 돈의문 터에서 시작하여 창의문까지 이어지는 4㎞의 인왕산구간을 올라본다.

인왕산(높이 338m)은 조선의 주산인 북악산을 중심으로 좌청룡인 동쪽의 낙산과 함께 서쪽의 우백호를 이루고 있는 산이다. 선바위, 범바위, 치마바위, 기차바위 등 기암괴석이 많은 아름다운 산으로 서울시민에게 인기가 높다.

그림은 인왕산 정상에 서서 올라왔던 아래쪽을 바라본 모습을 그린 것이다. 성곽길을 따라 연결된 앞쪽으로 자리 잡은 범바위가 멋진 위용을 자랑하고 있다. 그 너머로 무악재의 아파트 단지들과 서대문 일대, 그리고 도심의 빌딩 숲이 한눈에 들어온다.

빌딩 숲 뒤로 우뚝 솟아 있는 남산과 남산타워가 이곳이 서울의 중심부임을 알려준다. 아름다운 서울의 모습이다. 인왕산 정상에서 멀어져 가는 가을을 아쉬워하며 가을에 흠뻑 빠져 있던 서울을 그려본다.

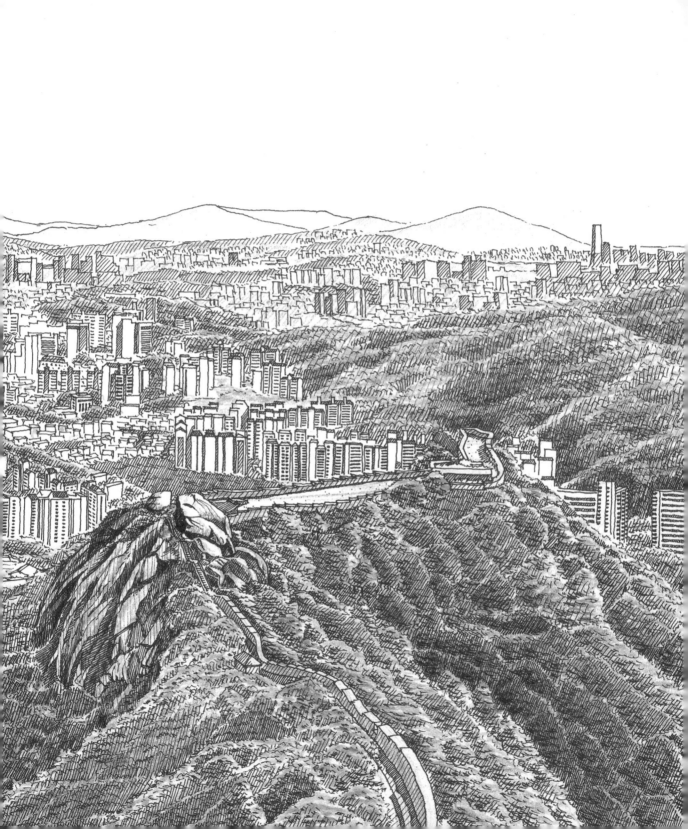

경희대학교

고려대학교

연세대학교

이화여자대학교

서강대학교

숙명여자대학교

건국대

四.

대학 캠퍼스 풍경

Walk in College Campus

대학 캠퍼스는 설립이념에 따라 독특한 캠퍼스의 이미지가 구축된다. 다양한 기능을 수행하는 여러 건물들이 주변 조경과 어우러져 각 대학만의 상징적인 캠퍼스 풍경이 만들어진다. 아름다운 캠퍼스 풍경을 자랑하는 서울의 7개 대학을 둘러본다.

연세대 신촌골 풍경

Yonsei University

도시의 풍경은 개별 건물들이 연속성을 이루어 만들어진다. 연속되는 건물과 조경이 어우러져 하나의 컨텍스트를 만들어내는 대표적인 기관이 대학이다. 대학 캠퍼스는 대학이 지니는 이념과 역사 등이 각각의 건축물에 스며들어 조경과 더불어 대학의 이미지를 만들어낸다. 신촌에 위치한 연세대도 타 대학과 구별되는 독특한 캠퍼스의 이미지가 있다. 정문을 들어서면 백양로 재창조 프로젝트로 최근 완성된 널찍한 공원이 도시민을 반긴다. 백양로 지하공간으로 주차장과 다양한 문화공간을 조성하고 지상에는 보행자들을 위한 녹지공간이 마련되어 있다. 고려대의 중앙광장에서의 시각적 개방감을 연세대에서 똑같이 느낄 수 있는 대목이다. 새로 조성된 백양로가 연세대의 주요한 캠퍼스 이미지를 만들어내긴 하였으나 연세대의 정신적인 지주 역할을 하는 공간은 이 백양로의 끝 지점이다.

대학 본부로 사용되는 중앙의 언더우드 관과 좌측의 스팀슨관, 우측의 아펜젤러관, 그리고 이 세 건물의 중앙에 위치한 학교의 창립자 언더우드의 동상이 있는 곳이다. 스팀슨관이 1920년 세 건물 가운데 2층으로 제일 먼저 건립되었고 1924년에는 맞은편에 배재학당을 설립하였던 아펜젤러를 기념하는 아펜젤

러관이 지어졌다. 중앙의 언더우드관은 세 건물 중 가장 늦은 1925년에 지상 3층(중앙탑 5층)으로 지어졌다. 영국식 고딕 풍으로 지어진 이 세 건물은 모두 역사적 가치를 인정받아 사적으로 지정되어 있다.

연세대의 중심을 상징하는 이들 세 건물들에서 보이는 석조의 고딕 언어들은 이후에 지어진 주변의 건축물들에도 그대로 적용되었다. 느지막이 지어진 모더니즘의 건물들도 주조를 이루고 있는 캠퍼스의 고딕 이미지에 동화되어 있다. 이들 역사적 건물들을 중심으로 세월을 가늠할 수 있는 나무들이 서로 어우러져 멋진 연세대의 캠퍼스 풍경을 만들어낸다.

▽ 연세대 | 52×34cm

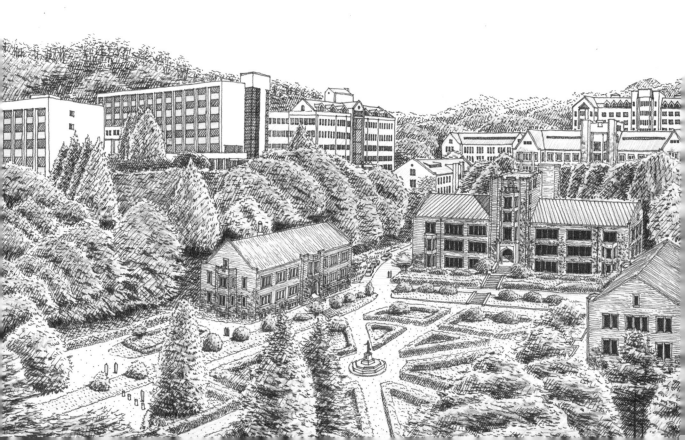

연세대는 나의 젊은 시절을 보냈던 곳이다. 건축과 석 · 박사과정과 교육대학원 음악학과 석사과정을 모두 보냈으니 말이다. 합치면 10년 이상을 신촌골에서 보낸 셈이다. 그림에서 보이는 고풍스런 건축물들과 그 뒤쪽의 청송대를 오르내리면서 나의 미래를 준비했던 기억이 떠오른다.

봄이면 공대건물 창밖을 통해 도서관과 골짜기 안쪽의 신록들의 모습을 보며 너무 아름다워 담채화로 그려봤으면 하는 생각을 많이 하였다. 가을이면 대강당과 경영관 앞 경사면에 있는 낮은 관목들이 다양한 색상으로 물들었다. 그 모습에 감동되어 매년 그림의 충동을 느끼곤 하였다. 30년이 지난 지금에 와서 그림을 그리게 되다니 감회가 새롭다. 백양로 재창조 프로젝트로 인해 학창시절 때의 백양로 앞쪽 모습은 모두 사라져 아쉬운 감이 없지 않다. 그러나 본관이 있는 안쪽의 캠퍼스의 모습은 예나 지금이나 그 모습 그대로여서 친근감이 든다. 이 그림을 그리는 내내 캠퍼스를 거닐며 감상에 젖어있던 30년 전으로 되돌아간 기분이 들었다. 연세대의 인연은 노어노문학과에 다니는 내 딸로 다시 이어지고 있다. 내가 못 다했던 아름다운 캠퍼스 생활을 딸아이가 잘 이어갔으면 하는 바람이다.

이화캠퍼스복합단지

ECC, Ewha Campus Complex, Ewha Womans University

도로를 사이에 두고 캠퍼스의 좌측면을 연세대와 마주하고 있는 이화여대도 그 역사만큼이나 신촌골의 아름다운 캠퍼스를 자랑하는 곳이다. 2호선 이대역 에서 정문으로 이어지는 경사로를 지나 정문에 들어서면 고려대의 중앙광장이 나 새로 조성된 연세대의 백양로와는 또 다른 느낌의 열린 공간이 방문객의 눈 을 사로잡는다. 이른바 ECC(이화캠퍼스복합단지)라 불리는 공간이다.

지난 2008년에 완공된 이 ECC는 1989년 프랑스 국립도서관 현상설계에서 당 선한 건축가 도미니크 페로가 제시한 안으로 DDP를 설계한 자하 하디드 등 쟁 쟁한 경쟁자들을 물리치고 당선된 안이다. 과거 대운동장이 있던 곳에서부터 본관까지 이어지는 큰 계곡을 만들어 계곡 양 옆으로 지하 6층까지 다양한 공 간들을 집어넣었다. 이 계곡 캠퍼스 입구부터 본관까지 탁 트인 전망이 생기고 필요한 캠퍼스의 건축공간도 해결하는 일석이조의 효과를 이끌어 내었다. 지 하여도 측벽의 넓은 채광면적을 통하여 어느 층에서든 충분한 채광이 이루어 진다. 계곡의 끝부분에는 지하로 파 내려간 만큼 커다란 계단광장이 형성되어 있는데 필요시 이곳은 대형 노천극장이 된다.

건물 윗부분은 조경으로 처리했는데 원래의 초입에서 본관까지 완만하게 높아지는 구릉의 모습을 재현했다고 한다. 2만 평에 달하는 건축공간을 집어넣고도 지상에는 마치 아무런 건축행위를 하지 않은 것 같은 넓은 녹지공간이 조성되었다. 그 덕에 본관을 중심으로 왼쪽의 대강당이나 중강당 등 다수의 주요 건물들이 고딕 풍으로 이루어져 있는 캠퍼스의 정체성이 더욱 돋보인다. ECC는 명쾌한 형상으로 이화여대를 상징하는 공간이다. 볼륨은 크지만 자신을 낮춰서 기존의 건물들이 가지고 있던 캠퍼스의 정체성을 잘 부각시키는 역할을 하고 있다는 점은 현대를 살아가는 우리에게 좋은 시사점을 제공한다.

四. 대학 캠퍼스 풍경

▽ 이화여대 | 52×34cm

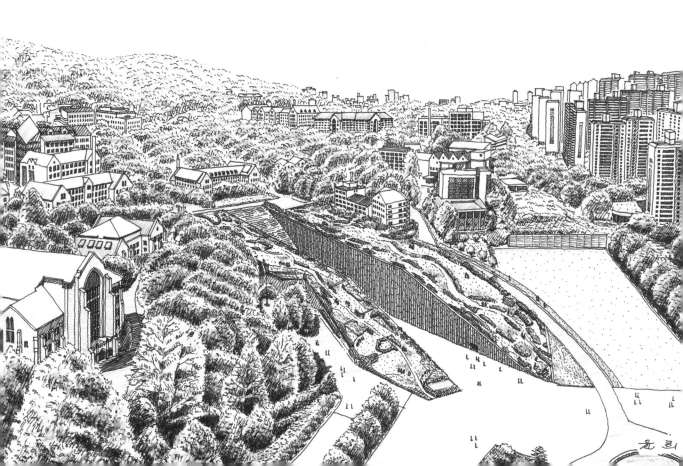

연세대에서 대학원 생활을 하는 동안 나는 우리 대학 여학생들보다 이웃에 있는 이화여대의 여대생들에 더 설레 했다. 마치 내가 배재고등학교를 다니면서 그 옆에 있던 이화여고 학생들에 대한 동경을 3년 내내 가지고 있었듯이 이화여대는 여학생들만 있는 학교기 때문에 옆 학교에 다니는 총각의 가슴이 두근거리기 충분했던 것이다. 그러나 아무런 이유 없이 금남의 캠퍼스를 마구 드나들 수 없기에 또 다시 동경에 그치고 말았다. 가끔 이대 앞 골목에 있는 '오리지널'이라는 튀김집에서 친구들과 튀김을 먹으며 혹시나 어떤 인연으로 이화여대 학생을 만날 수 있지 않을까하는 막연한 기대감을 가져보았지만 아쉽게도 학창시절 내내 그런 일은 없었다. 연세대의 백양로가 크게 바뀌어 있듯이 이화여대의 앞부분도 ECC로 인해 완전 다른 모습이 되었다. 계곡이 만들어지고 보행자 위주의 공간으로 모두 바뀌어 캠퍼스가 더욱 넓어 보인다. 특히 ECC내에는 영화관, 카페 등이 있어 지금은 젊은 남학생들의 모습도 많이 눈에 띈다. 나의 학창시절에 ECC가 만들어져 있었다면 아마 나는 일주일에 한번은 꼭 이화여대로 출근도장을 찍었을지도 모른다. 눈치 보면서 여학교에 드나드는 것이 아니라 당당하게. 모범생처럼 보이게 카페에서 커피 한 잔 시켜놓고 몇 시간이고 열심히 공부하는 척 했을 것 같다. 그 모습에 반한 여학생을 만날 때까지. 이화여대 캠퍼스를 그리면서 별의별 상상을 다 해 본다.

눈 내린 고려대 중앙광장

Korea University

눈이 내리면 교통이 걱정이 되지만, 눈은 남녀노소 할 것 없이 동심으로 돌아가게 해주는 겨울의 마술쟁이다. 눈 내린 대학의 캠퍼스는 빌딩 숲으로 둘러싸인 복잡한 도심의 설경과는 사뭇 다른 서정이 묻어난다.

안암동 고려대 중앙광장에서 펼쳐지는 눈 덮인 캠퍼스의 모습이 그러하다. 고려대는 정문에서부터 광장너머 좌우측 건물들이 모두 서양 중세의 성채 이미지가 느껴진다. 첨두아치로 된 창이나 뾰족지붕, 성벽 모양을 한 매스 등의 고딕의 언어들 속에서 이 대학의 오랜 역사가 배어나온다. 정문 뒤로 널찍하게 펼쳐져 있는 중앙광장은 도심의 복잡한 거리에서 짓눌려 있던 도시민들에게 시원한 청량제가 되어준다.

이 광장은 고려대 개교 100주년을 기념하여 지난 2002년에 조성되었다. 광장 지하에 주차장이 생기면서 학교를 드나드는 차량들이 모두 지하로 주차할 수 있게 되었고 그 덕에 지상에는 시계가 탁 트인 넓은 녹지 광장이 조성되어 보행자들의 천국이 마련되었다. 차량동선을 광장 지하로 모두 유도하고 상부를

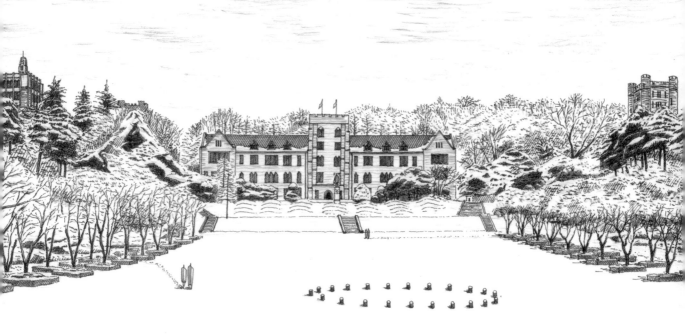

△ 고려대 중앙 광장 | 52×34cm

보행자들의 천국을 조성하는 캠퍼스 리모델링 기법은 고려대를 시작으로 이화여대, 연세대로 이어지면서 여러 대학에서 캠퍼스를 리모델링할 때 참고하는 전형적인 모델이 되었다.

광장 뒤편에 위치한 본관은 고려대의 모체인 보성전문학교 시절의 본관으로 일제강점기인 1934년에 박동진이 설계한 고딕풍의 건축물이다. 주출입구와 2층, 그리고 돌출된 중앙부 3층에서 보이는 첨두아치와 경사지붕의 모습에서 고딕의 모습을 읽을 수 있다. 또한 중앙 돌출부 좌우의 위로 올라갈수록 점차 두께가 얇아지는 지지벽과 맨 위에 있는 중세 성곽의 방어용 성가퀴(성벽 위에 몸을 숨겨 적을 공격할 수 있도록 낮게 덧쌓은 담)도 고딕 풍의 한 요소이다.

본관 앞에는 설립자인 김성수의 동상이 중앙 축 선상에 놓여 캠퍼스의 중심 위치에 있다. 좌우의 눈 덮인 숲 뒤쪽으로는 중세의 성곽을 연상케 하는 건물들이 대칭을 이루며 고개를 내밀고 있다. 우측 건물은 대학원을 겸하고 있는 중앙도서관이고 좌측에 시계탑이 올라와 있는 건물이 문과대학이다. 좌우대칭의 배치는 보는 이에게 안정적인 느낌을 준다. 너무 완벽하게 대칭적이라면 종교적 숭고함까지 느껴진다. 다행스러운 것은 좌우의 중앙도서관과 문과대학 시계탑이 높이나 형태가 비슷하기는 하나 약간의 차이가 있어 완벽한 대칭을 벗어나 있다는 것이다.

겨울을 제외한 다른 계절에는 앞쪽에 놓인 분수가 바닥에서 솟구쳐 올라 이 넓은 녹지광장의 적막을 누그러뜨린다. 하얀 눈이 소복이 쌓여 분수의 재잘거림도 덮어 잠재운 겨울 아침, 고려대 중앙광장에서 마주하는 서정에 잠시 복잡한 마음을 침잠시켜 본다.

건국대 일감호

Ilgamho Lake, Konkuk University

광진구 화양동에 위치한 건국대에는 대학을 상징하는 넓은 호수가 캠퍼스 중앙에 자리 잡고 있다. 이 호수는 그 면적이 약 2만평에 달해 서울에 있는 웬만한 대학 하나를 다 집어넣을 수 있을 정도란다. 조선시대 이 지역은 말을 키우던 목장의 습지였는데 습지를 정리하면서 그 물들을 모아 넓은 인공호수가 조성되었다. 송나라 주자의 '관서유감(觀書有感)'이란 한시에 나오는 '일감(一鑑)'과 '활수(活水)'를 따와 '거울같이 맑은 호수'라는 뜻의 일감호(一鑑湖)란 이름이 지어졌다 한다.

2호선 건대역에서 내려 정문까지 이르는 길목에는 58층 높이의 스타시티를 비롯한 복잡한 상업시설들로 가득 차 있다. 이 복잡한 거리를 뒤로 하고 정문을 들어서면 오른쪽으로 드넓고 평온한 일감호가 눈앞에 펼쳐진다. 호수를 둘러싼 둘레길은 걷고 싶은 충동을 느낄 정도로 잘 마련되어 있다. 호숫가 곳곳에 마련되어 있는 벤치를 바라보니 이 벤치에 앉아 호수를 바라보며 상념에 잠기곤 했던 대학시절이 떠오른다. 입학 때 처음 접했던 일감호의 인상을 지울 수 없다. 당시에는 본고사가 있었던 시절이라 본고사를 보기 전 원서를 접수하러

처음 학교를 찾았다. 그날 마침 함박눈이 잔뜩 내렸는데 눈 내린 교정과 이 드넓은 일감호를 보고 너무 감동하였다. 거기에 유명했던 그룹 '코리아나(아리랑 싱어스)'의 「사랑해」라는 노래가 교정의 스피커에서 흘러나왔다. 음악과 눈 내린 일감호의 모습이 멋지게 어울려 영화의 한 장면이 내 눈앞에 연출되어 있었다. 그때의 감동은 오랜 기간 동안 내 마음속 한 곳에 자리 잡고 있었다.

또 하나의 잊히지 않는 기억은 2학년 교내 마라톤 대회의 일이다. 호수가 넓다 보니 체육대회 때는 이 둘레길을 도는 마라톤이 열리기도 하였다. 1학년 때 열린 교내 마라톤 대회는 대운동장을 출발하여 잠실대교를 건너 롯데월드 사거리를 돌아오는 코스였는데 2학년 때는 이 일감호를 몇 바퀴 도는 코스였다.

▽ 건국대 일감호 | 52×34cm

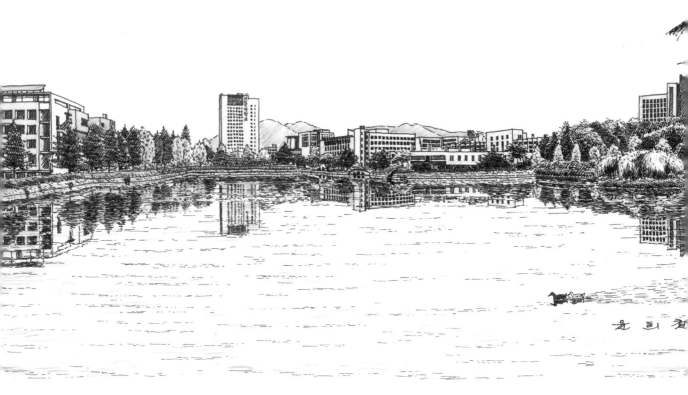

1학년 때 전체 4위를 한 경험도 있고 해서 당연히 출전을 하였다. 2학년 초에 캠퍼스에서 눈에 띄어서 깊은 관심을 갖게 된 예쁜 여학생이었다. 며칠을 등교하는 길에 마주치려 그녀를 정문에서 기다리던 어느 날, 그녀가 버스에서 내려 학교로 들어오는 모습을 발견하였다. 용기를 내어 나는 그녀에게 다가가 말을 걸었다. 나의 소속을 밝히고 곧 교내 마라톤 대회가 있는데 혹시 그날 길가에서 응원을 해 줄 수 있겠느냐고 물어봤고 그러겠노라고 답이 왔다. 나는 너무 기뻤다. 내가 갈망하던 그 예쁜 여학생이 나를 응원해 준다니. 마라톤이 시작되고 다리는 앞을 향했지만 나의 시선은 길가에 있을 그녀를 찾고 있었다. 한 바퀴, 두 바퀴를 돌았는데도 그녀는 보이질 않았다. 실망스런 마음이 들었지만 힘껏 달렸다. 결과는 5등을 했는데 아마 내 등수까지만 메달과 부상을 줬던 것 같다. 그리고는 며칠이 지났다. 나는 전과 같이 등굣길에서 그녀를 기다렸고 또 다시 그녀를 만날 수 있었다. 지난번에 나에게 마라톤 대회 때 응원해 주겠다는 말을 해주어 감사했다고 그 고마움의 표시로 메달을 선물로 주고 싶다고 했다. 그렇게 메달을 전해주고 깍듯이 인사한 뒤 돌아섰다. 나중에 안 사실이었지만 공예학과 학생이었던 그녀는 우리대학 토목공학과 교수님의 딸이었다. 이후에도 교정 먼발치에서 그녀가 눈에 띄기는 했지만 다가갈 마음이 안 생겼다. 그렇게 나의 대학 2학년 한 해는 쓰린 가슴을 오래 보듬으며 보냈던 기억이 난다.

나에게 잊히지 않는 아쉬운 추억을 남겨준 일감호의 모습은 그대로인데 주변의 건물들은 많은 변화를 보여주고 있다. 호수 건너편 중앙에는 캠퍼스의 랜드마크인 새천년관이 우뚝 세워져 있고 이를 중심으로 좌우로 많은 건물들이 들어서 주변 조경과 더불어 멋진 파노라마를 구성한다. 좌측의 생명과학관 건물과 우측의 쿨하우스라 불리는 기숙사가 멋진 근경으로 다가온다. 호수의 우측

앞쪽에는 소가 누워있는 듯한 형상을 하고 있어 와우도로 불리는 조그만 섬이 있는데 이 섬은 왜가리 집단 서식지로 유명하다. 그 앞으로 고요한 호수의 적막을 깨고 노니는 새들의 물장구가 한 폭의 그림을 선사한다.

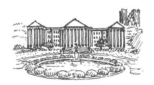

경희대의 벚꽃 풍경

Kyunghee University

2016년 말을 강타한 박근혜 전 대통령 탄핵사태는 급기야 원래 예정되었던 대선일에서 7개월이나 앞당긴 2017년 5월 9일, 새로운 19대 대통령을 선출하기에 이르렀다. 새로운 대통령의 탄생으로 대한민국의 미래에 희망을 기대하는 이날, 경희대학교는 경사를 맞이하게 되었다. 바로 문재인 대통령(법학 72)과 김정숙(성악 74) 여사가 이 대학 출신이었던 것이다.

동대문구 회기동에 위치한 경희대는 캠퍼스가 아름답기로 유명한 곳이다. 1 호선 회기역에서 내려 20분 정도 걸어가면 캠퍼스 입구에 다다르는데 활모양의 아치(궁형 아치)와 그 위로 성벽 모양으로 중세의 성문을 연상케 하는 석조 정문이 방문객을 맞이한다. 차들이 드나들 수 있는 중앙의 큰 아치 옆으로 사람이 출입하는 작은 아치가 구성되어 있다. 봄이 되면 이 정문을 시작으로 캠퍼스는 온통 벚꽃으로 천국을 이룬다. 그림은 벚꽃이 한창일 때의 캠퍼스의 모습이다. 벚꽃이 만발한 캠퍼스의 중앙에 본관과 그 옆의 중앙도서관, 그리고 뒤쪽 언덕에 우뚝 솟아 있는 평화의 전당이 한데 어울려 멋진 4월의 풍광을 만들어 낸다.

캠퍼스의 중앙에 있는 본관은 장대한 스케일의 코린트양식(기원전 6세기부터 기원전 5세기경 그리스의 코린트에서 발달한 건축 양식으로 화려하고 섬세하며, 기둥머리에 아칸서스 잎을 조각한 것이 특징) 열주 위로 삼각형의 페디먼트(박공모양)를 하고 있는 신고전주의 양식을 취하고 있다. 고전주의의 엄격함을 상아탑에 적용하여 올바르게 교육하고자 하는 정신이 드러나 보인다. 그 옆에 있는 도서관과 언덕 위에 있는 평화의 전당은 첨두아치로 상징되는 네오고딕양식을 띠고 있다. 캠퍼스의 주요 건물에 고딕양식을 적용하여 중세시대의 도덕적이고 순수한 정신을 학문과 교육으로 이어보려는 의지가 묻어나는 대목이다.

본관 좌측에 위치한 고딕양식의 중앙도서관은 위에서 보면 뒤쪽에 커다란 돔이 얹혀있는 모양이다. 이 돔 하부에 원형의 홀이 있는데 이 홀의 2층과 3층은 라운드로 서가가 빙 둘러싸고 있다. 돔의 하부를 연속되는 아치들이 받치고 있는데 이들 아치에서 들어오는 자연광이 멋진 건축미를 연출한다.

본관 뒤쪽에 자리 잡고 있는 고딕성당 모양의 평화의 전당은 1999년 개교 50주년을 맞아 개관한 4,500석 규모의 대규모의 공연장이다. '문화 세계의 창조'라는 경희대의 창학 이념은 경희대의 랜드 마크이자 사립대학으로서는 쉽게 생각할 수 없는 완벽한 시설을 갖춘 대규모의 공연장을 탄생시켰다. 이들 주요 건물들을 중심으로 다양한 모습을 한 많은 건물들이 서로 어울려 다채로우면서도 통일감이 있는 멋진 캠퍼스를 만들어낸다.

경희대는 다양한 역사주의 건축양식으로 건물마다 저마다의 볼거리를 제공하기에 흥미롭기도 하지만 건물들을 이어주는 조경공간은 캠퍼스를 더욱 아름답게 만들어 준다. 벚꽃으로 황홀경을 연출했던 캠퍼스는 가을이 되면 또

다시 많은 도시민들을 캠퍼스로 불러들인다. 곱게 물들어 가는 크고 작은 나무들과 이리저리 뒹구는 낙엽들이 만들어내는 풍경은 도심에서는 흔하게 볼수 없는 아름다운 정경이다. 조각 작품들이 곳곳마다 위치해 있어 예술적 깊이도 함께 느낄 수 있다. 오솔길을 걷노라면 독서하는 여학생의 조각상이 있는 벤치를 마주하게 된다. 이 여학생의 옆자리에 나란히 앉아 떨어지는 낙엽과 함께 가을 속에 빠져들어 본다.

▽ 경희대 벚꽃 풍경 | 40×28cm

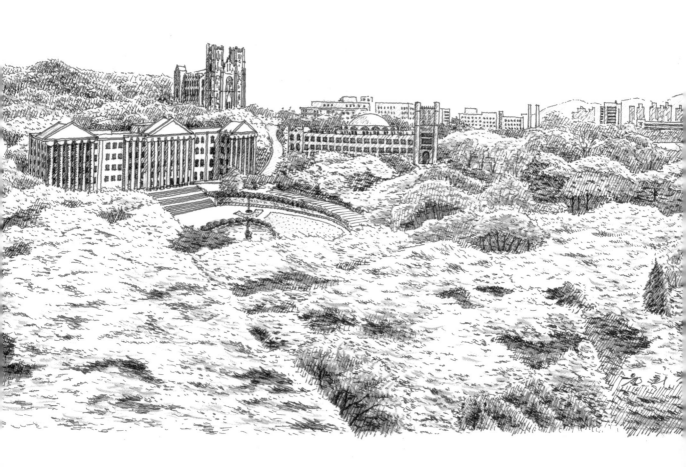

서강대 곤자가 플라자

Gonzaga Plaza, Sogang University

서울 마포구 신수동(백범로)에 위치한 서강대는 2호선 신촌역과 경의선 서강대역, 6호선 대흥역이 인접해 있어서 접근성이 매우 우수하다. 연세대와 이화여대, 홍익대와 더불어 신촌 일대를 대학촌으로 존재가치를 높여 왔던 주역이다. 지난 18대 대통령 박근혜를 배출한 대학으로 유명세를 치렀던 대학이기도 하다. 가톨릭 정신에 따라 예수회가 1960년에 설립한 서강대의 캠퍼스는 나지막한 노고산(104.5m)의 남쪽 기슭을 차지하고 있다.

정문에서 경사로를 따라 올라와 본관을 지나면 인조잔디로 조성된 축구장이 건물들에 둘러싸여 탁 트인 개방감을 선사한다. 이 운동장과 그 옆의 광장을 중심으로 오래된 건물들은 위쪽 노고산을 배경으로 배치되어 있고 신축건물들은 아래쪽 도로변에 많이 배치되어 있다. 좁은 대지에 필요한 공간을 최대한 수용하려다 보니 경사지를 활용한 입체개발을 하고 신축건물은 고층으로 지어야만 했다.

142

그림은 아래쪽 국제인문관으로 사용되는 정하상관에서 바라본 모습이다. 앞쪽의 광장 하부에는 주차시설, 푸드 코트, 웨딩홀, 서점, 편의점 등이 자리 잡고 있는 곤자가 플라자가 형성되어 있다. 지상의 광장 너머로 하비에르관, 다산관, 로욜라 도서관 등이 겹쳐져 있고 뒤쪽으로 노고산 정상이 멋진 배경을 이루고 있다. 이렇게 대지의 레벨차이를 활용하면 많은 건축공간을 만들어 낼 수 있다.

▽ 서강대 곤자가 플라자
　40×28cm

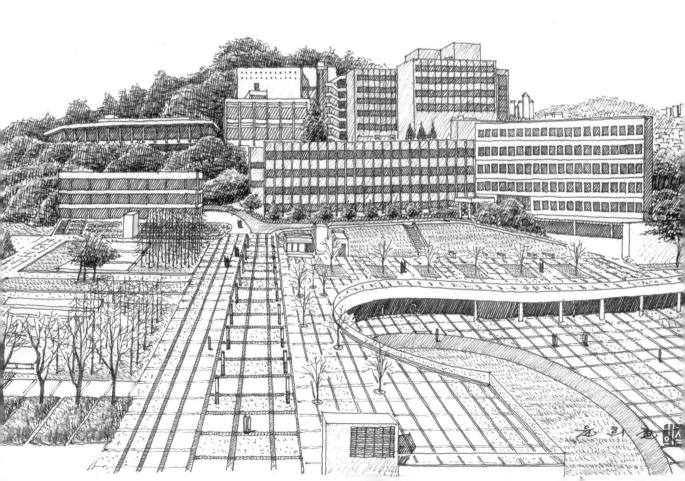

학생들의 동선이 집중되는 캠퍼스의 중심부에 대지의 레벨 차를 이용한 다양한 편의시설을 설치하고 그 상부는 열린 공간으로 활용하면 캠퍼스가 답답해 보이지 않는다. 보행권 내에서 필요한 건축공간과 열린 공간이 유기적으로 연결되도록 계획되어 있다면 적은 면적이어도 효과적인 캠퍼스 경관이 마련될 수 있을 것이다. 서강대는 낭비되는 불필요한 교지가 없다. 콤팩트하다는 표현이 잘 어울린다. 캠퍼스의 어느 공간도 보행이 용이한 아늑한 캠퍼스이다.

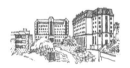

숙명여대 제2창학캠퍼스

2nd Changhak Campus, Sookmyung Women's University

순헌황귀비(귀비 엄씨)는 구한말 고종의 비(妃)이며 대한제국의 마지막 황태자 영친왕의 친모이다. 그녀는 1906년 일제가 왕실의 재산을 빼앗으려는 것을 저지하기 위하여 용궁동(현재 종로구 수송동) 부지와 개인재산을 내놓아 명신여학교를 설립하였다. 이 명신여학교가 현재 용산구 청파동 효창공원 옆에 위치한 숙명여대의 전신이다. 1912년 숙명학원이 설립되면서 본격적인 이름이 시작되었고 영친왕으로부터 전국의 많은 농경지를 하사받아 지금까지 관리하고 있다.

현재의 위치는 1938년 황실재산관리기관에서 교부받은 황실의 땅을 기반으로 점차로 교지를 늘려 오늘에 이르고 있다. 현재의 캠퍼스는 도로를 사이에 두고 둘로 나뉘어져 있다. 북쪽은 설립 때부터 이어져 내려오던 구 캠퍼스로서 제1캠퍼스로 불리고 남쪽은 새롭게 부지를 꾸준히 확보하여 지난 2004년 완공된 것으로 제2창학캠퍼스라고 불린다.

그림은 남쪽의 제2창학캠퍼스의 모습을 그린 것이다. 라운드로 만곡된 진입 광장에 면하여 마치 커다란 미세기문(두 짝을 한편으로 밀어 겹쳐지게 여닫는 문, 미서기라고도 함)을 열어 젖혀놓은 듯한 정문을 지나면 중앙의 광장을 중심으로 석조로 된 르네상스 풍의 건축물들이 시선을 가득 채운다.

광장으로 연결되는 넓은 계단 우측에는 측면이 라운드 형태로 된 박물관으로 이어지는 르네상스플라자 출입구가 있다. 계단 위쪽에는 광장을 중심으로 우측부터 박물관, 음악대학, 사회교육관, 약학대학, 미술대학이 말발굽 모양으로 둥그렇게 배치되어 있다. 좌측으로는 자연스러운 곡선으로 형성된 경사로를 따라 또 다른 열린 공간이 나타난다.

그리고 그 뒤쪽으로 백주년 기념관이 정면을 응시하고 있다. 경사진 대지의 입체적 개발과 열린 공간을 중심으로 건물들이 둘러싸고 있는 배치형식이 돋보인다. 백색의 화강석 재료와 르네상스 양식으로 건축물들을 통일시킨 제2창학캠퍼스는 고전건축이 가지는 무게감과 안정감을 시사한다.

이렇게 안정감 있는 새로운 캠퍼스를 통하여 숙명여대가 새롭고 더욱 크게 성장하는 100년의 길을 걸어가길 소망한다.

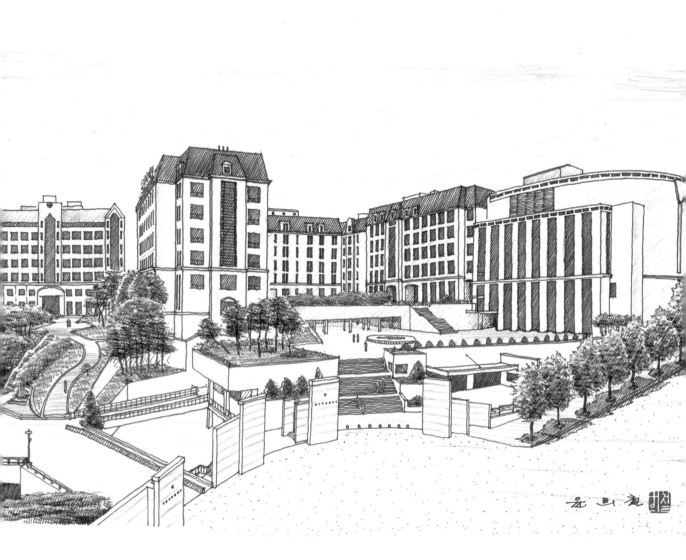

△ 숙명여대 제2창학캠퍼스 | 40×28cm

전시회 속 음악회

나는 개인전을 열면서 항상 음악회도 함께 연다. 오프닝 음악회다. 요즘 미술 전시회 오픈 때 크고 작은 음악회를 하는 것은 낯설지 않지만 나처럼 작품을 전시하는 작가가 직접 연주를 하는 경우는 흔치 않다. 때로는 독창회로 때로는 여럿이서 음악회를 한다. 전시장을 들러 준 하객들에게 시청각적인 즐거움을 선사하기 위해서이다. 아니 음악을 좋아하는 관객들에게 미술의 시각적인 즐거움을 전해 준다고 해야 할까? 어찌됐든 내 전시회에서는 시각과 청각을 연결하는 미술과 음악의 교감을 지속적으로 전개하고 있다.

나에게 음악은 그림 못지않게 많은 비중을 차지한다. 아니 음악에 더 많은 노력을 기울여 왔다. 특히 성악에 말이다. 고등학교 때 학교와 교회에서 중창도 해 보고 독창도 하면서 음악에 대한 관심을 크게 가지기 시작하였다. 음악공부를 제대로 시작한 것은 대학시절부터였다. 대학 때 전공을 한 것은 아니지만 음악대학에서 많은 교과목을 수강하였다. 당시에는 부전공 제도가 없었던 터여서 비전공 학생이 음악 교과목을 20학점을 수강한다는 것이 흔한 일은 아니었다. 그리고 틈만 나면 음악대학 연습실에 올라가 발성과 노래연습을 하였다. 가끔 아는 선배를 통하여 레슨도 받아 가면서. 대학원을 연세대로 옮겨서도 음대를 기웃거리는 습관은 여전

◁ 첫 개인전 『음악이 있는 건축
드로잉전』 포스터

▷ 『음악이 있는 건축 드로잉전』
리플렛

했다. 학부 강의를 청강하고 대학원 과목은 정식 수강 신청하는 등, 음악에 대해 탐구가 이어졌다. 건축공부를 하면서 음악을 공부하는 이상한 학생이었다. 그러나 건축과 석사 논문으로 음악과 관련된 논문을 쓰게 되면서 내가 학문적으로도 음악을 공부해야 하는 이유가 생기게 되었다. 건축과 석사논문의 제목은 「건축과 음악의 상관성에 관한 연구」였다. 이 논문은 석사논문으로 쓴지 20년 가까이 지나서 집필한 『현대건축과 음악과의 대화(시공문화사, 2005)』라는 작은 단행본의 주된 내용이 되었다. 음악의 원리와 미술을 비롯한 건축의 원리에 대한 유사성을 정리한 것이다.

석사장교로 군복무를 마치고 음악대학원에서 이론 전공 석사과정으로 시험도 봤다. 음악사며 영어며 화성학은 충분히 시험 쳐 볼 만 했는데 문제는 푸가(모방대위법적인 악곡 형식의 하나로 바로크 시대 음악의 주된 악곡의 형식)를 쓰는 것이었다. 학부시절 대위법 수업을 듣기는 하였으나

푸가의 제시부까지 쓰는 것은 능력 밖이었다. 그래서 푸가를 독학하였다. 도서관에서 책을 빌려 몇 달 동안 푸가의 문제를 푸는 노력을 기울였다. 그리고는 대학원 시험을 쳤다. 그러나 결과는 낙방. 한 편은 못내 아쉽고 한 편은 이게 내가 갈 길이 아니구나 하고 자위하기도 했다. 건축과 대학원 박사과정을 밟으면서도 음악에 대한 미련을 못 버려 같은 대학의 교육대학원으로 음악학과 석사과정 시험을 또 쳤다. 음악사, 화성학, 영어 시험으로 합격이 되었다. 그리하여 나는 정식으로 음악을 배우는 길에 들어설 수 있었다. 건축과 박사과정과 교육대학원 음악학과 석사과정을 모두 마친 후 나는 현재 재직하고 있는 대학에 자리 잡게 되었다. 음악에 대한 관심은 지역 남성합창단 활동으로도 이어졌다. 이 합창단에는 나와 비슷하게 성악에 관심이 많았던 같은 대학 영문과 교수가 있었다. 어느 날 그 교수의 권유로 그와 함께 본교의 대학원 음악학과에 또 다시 들어가게 되었다. 그 교수는 바리톤으로 나는 테너로 성악공부를 이어갔다. 그렇게 공부를 한지 3년 반 만에 졸업하게 되었는데 이 기간 동안 꾸준한 성악지도를 받아 그동안 목말랐던 성악에 대한 갈증을 어느 정도 해결할 수 있게 되었다.

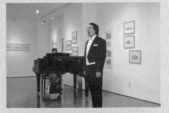

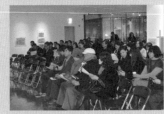

△ 워커힐 근처에 있는 갤러리 아래아는 비교적 층고가 높아 음향이 무척 좋았다. 마이크 없이 피아노에 맞추어 독창회하기에 딱 알맞았다.

▽ 첫 개인전 오픈과 더불어 제2회 나의 독창회를 찾아온 80여명의 관객이 나의 연주에 귀 기울이고 있는 모습이다.

졸업 독창회를 마친 뒤로 2013년에는 지역신문에 게재하였던 유럽의 드로잉들을 전시할 기회를 가졌다. 워커힐 호텔 근처에 있는 갤러리 아래아에서 첫 번째 개인전을 갖게 되었다. 미술(건축)과 음악의 만남을 구현하기 위해 나의 독창회로 오픈 음악회를 선보였다. 슈만의 연가곡인 「시인의 사랑(Dichterliebe)」 16곡 전곡과 이태리 가곡 및 우리 가곡으로 1시간가량 공연을 했다. 첫 번째 개인전을 마친 후에도 1년이 넘는 기간 동안 더 지역신문에 원고를 게재하였다. 두 번째 개인전은 2015년 4월에 가졌다. 『유럽을

△ 두번째 개인전 포스터

스케치하다(도서출판 린, 2015)』라는 단행본의 출판 기념회를 겸하는 전시회였다. 이 전시회에서는 여러 음악회에서 함께 연주한 바 있던 다른 성악가들과 함께 음악회를 구성하였다. 이 전시회에서도 오픈 음악회를 함께 하였는데 여러 음악회에서 나와 함께 연주한 바 있던 다른 아마추어 성악가들과 함께 음악회를 구성하였다. 밀브릿지에서의 세 번째 개인전에서도 오픈음악회를 열었다. 프로 성악가 테너 하만택 교수와 그의 지도로 연주 활동을 하고 있는 성악 앙상블 멤버들의 연주로 구성이 되었다. 이 책이 출간되기 전 열었던 인사동 토포하우스에서의 개인전에서도 어김없이 오픈 음악회를 가졌다. 층고가 높은 60평의 큰직한 전시장이라 음악회하기에는 음향이 매우 훌륭하였다. 출연진은 남성은 건축사나 건축과 교수 등 건축인들과 여성 성악가 두 분을 모셨다. 작곡가 이안삼, 정영택, 정애련 선생님을 비롯한 한국 가곡의 활성화에 힘쓰는 많은 분들이 자리를 함께 해 주셔서 풍성한 오픈 음악회가 되었다. 실로 미술(건축)과 음악이 하나로 어우러지는 모습이 연출되었다.

미술(건축)과 음악의 만남을 시도하는 나의 노력은 앞으로도 꾸준히 이어질 것이다. 전시회 오픈 때는 크고 작은 음악회가 수반되는 것이 보편적인 전시 문화가 되었으면 한다. 음악회 때문이라도 미술(건축)을 손쉽게 접하고 역으로 음악 때문에라도 미술(건축)이 친숙하게 다가올 수 있는 문화 환경이 되었으면 좋겠다. 미술인과 음악인들의 만남이 자연스런 현상이 되고 미술과 음악이 물리적인 결합에 그치는 것이 아니라 화학적 결합에 의한 새로운 예술이 등장하는 계기도 될 것이다.

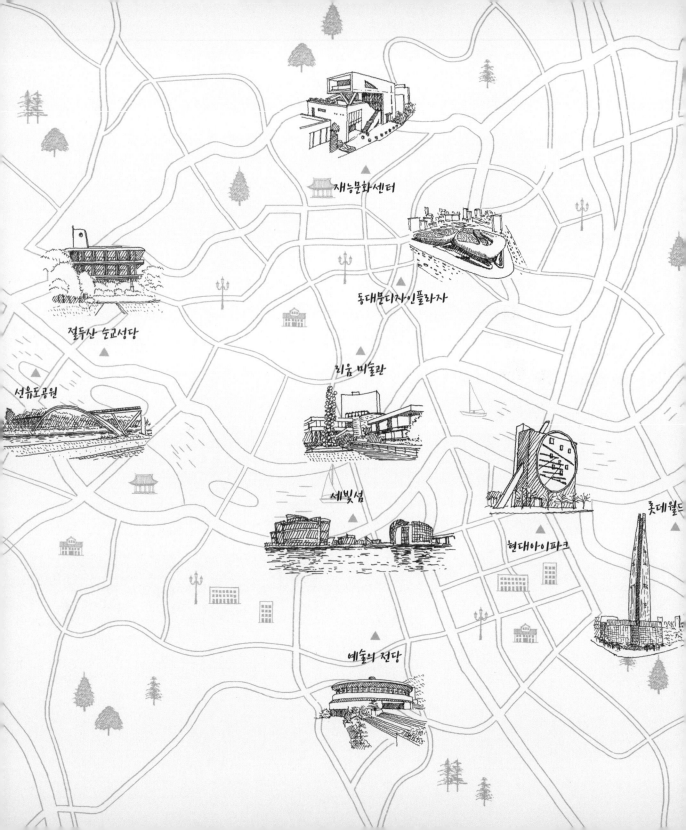

재능문화센터

동대문디자인플라자

절두산 순교성당

리움 미술관

선유도공원

세빛섬

롯데월드

현대아이파크

예술의 전당

五.

한강변 풍경과
현대건축물

Han River and Modern Architectures

동서로 흐르는 서울의 젖줄 한강을 따라 멋진 풍광과 의미를 지니는 건축물들을 살펴본다. 서쪽의 양화대교에서부터 동쪽의 잠실대교에 이르는 구간이다. 이 구간의 강변에 위치한 건축물들과 부분적으로 강 안쪽의 의미가 있는 건축물을 둘러보기로 하겠다.

절두산 순교성당

Jeoldusan Martyrs' Shrine
사적 제399호
Historic Site No.399

양화대교 북단에는 천주교의 성지이자 건축적으로 의미가 있는 절두산 순교성당이 있다. 강변북로를 달리며 서강대교에서 양화대교 쪽으로 진행하다보면 우측으로 독특한 형상을 한 절두산 순교성당이 눈에 들어온다. 조선시대 이 일대는 배를 타고 한강을 건너던 양화나루터였다. 이 양화나루에는 지형이 누에가 머리를 든 모양과 유사하다고 하여 '잠두봉(蠶頭峰)'이라고 이름 지어진 높이 20m의 언덕이 있었다.

양화나루터는 이 잠두봉과 어울려 빼어난 풍치로 이름이 높았다. 조선의 많은 풍류객과 문인들은 이곳을 찾아 이 수려한 풍경을 배경으로 뱃놀이를 즐기고 시를 지었으며 중국 사신들이 조선에 오면 꼭 들를 만큼 유명한 명승지였다.

그러나 이 언덕은 1866년 병인양요 때 흥선대원군에 의해 1만 명에 가까운 천주교인들이 참수를 당했던 곳이 되어 절두산(切頭山)이란 무시무시한 이름으로 명칭이 바뀌게 되었다.

154

병인박해 100주년이 되던 1967년, 이곳에 이희태의 설계로 성당과 박물관이 세워졌다. 절벽 끝에 위치한 성당은 사다리꼴 평면에 원형의 지붕을 얹은 100여 석의 아담한 규모이다. 원형지붕은 선비의 '갓'을 표현한 것이고, 우뚝 솟아 있는 종탑은 천주교인들을 참수할 때 쓰던 칼을 형상화한 것이라 한다.

그림에서 성당 우측에 길게 놓인 부분이 박물관이다. 이 성당은 갓 모양의 넓은 지붕을 받치는 쌍둥이 기둥들이 발코니에 열을 지어 서 있는 모습이 독특한 형태미가 돋보이는 건물이다. 우리의 전통 요소가 콘크리트를 통하여 표출된 건축적 가치가 높은 작품이다.

▽ 절두산 순교성당 | 52×34cm

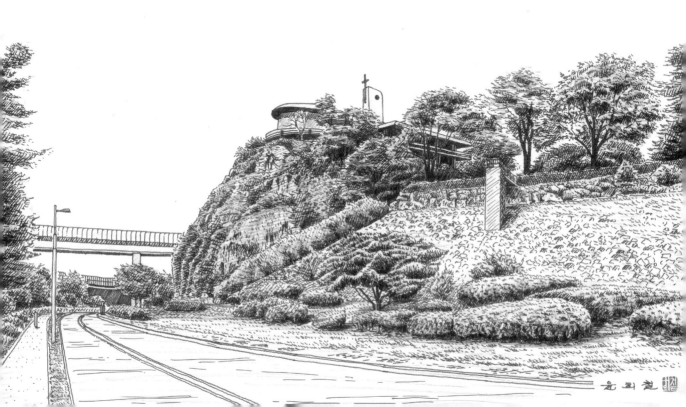

언덕 아래 강변도로에서 올려다보면 성당과 나무들이 하나로 어우러져 멋진 풍광을 만들어낸다. 그 옛날 선비들이 즐겨 찾던 명승지 양화진이 다시 재연된 느낌이라고나 할까? 수많은 천주교인들의 순교가 서려있는 가슴 아픈 역사의 현장인데 아름답게만 느껴져 마음이 무겁다.

선유도의 사계

Seonyudo Park

절두산순교성당을 뒤로하고 양화대교를 달리다보면 우측에 선유도공원을 만나게 된다. 한강공원과 선유도를 연결하는 커다란 아치로 만들어진 선유교에서는 여의도, 강서지구, 강북 지역 모두를 관조할 수 있는 멋진 전망이 마련되어 있다. 양화대교 중간에 위치한 선유도는 과거 정수장으로 사용되었던 곳이다. 정수장의 기능이 정지되자 오랜 고민 끝에 공원으로 개발하기로 의견이 모아졌다. 그리고 2002년, 건축가 조성용의 디자인으로 물을 주제로 한 생태공원이 만들어졌다. 산업화의 증거물인 정수장 건물을 재활용하여 녹색 기둥의 정원, 시간의 정원, 물을 주제로 한 수질정화원, 수생식물원 등으로 조성되었다. 낡은 콘크리트 잔해가 각종 식물들과 어울려 멋진 사진촬영 장소로 변신해 있었다.

내가 선유도 공원에 들렀던 때는 계절이 겨울을 넘어가는 시기라 날씨가 쌀쌀했는데도 웨딩촬영을 비롯한 많은 연인들과 가족단위의 시민들이 저물어가는 가을의 추억을 사진에 담느라 분주했다. 버려진 정수장의 각종 시설을

잘 활용하여 구석구석마다 흥미 있는 조경 공간이 연출되어 있는 선유도의
모습을 계절별로 표현을 해 보았다. 아래의 그림은 정수장의 핵심 건물로 사
용되었던 부분의 봄 분위기를 연출한 것이다.

이 건물 내부에는 정수장의 기계 일부가 오브제로 그대로 전시되어 있고 여
타의 공간은 다양한 환경교육의 장으로 이용되고 있다. 전에 있는 녹색기둥
의 정원은 이 건물의 일부를 지하 구조물인 기둥만 남겨 두고 그 기둥을 감
고 올라가도록 덩굴식물을 심어 조성한 것이다. 자연은 참 치유능력이 탁월
하다. 넝쿨 식물이 없었다면 깨진 콘크리트 기둥과 철근이 그대로 드러나 흉

▽ 선유도의 봄 | 40×28cm

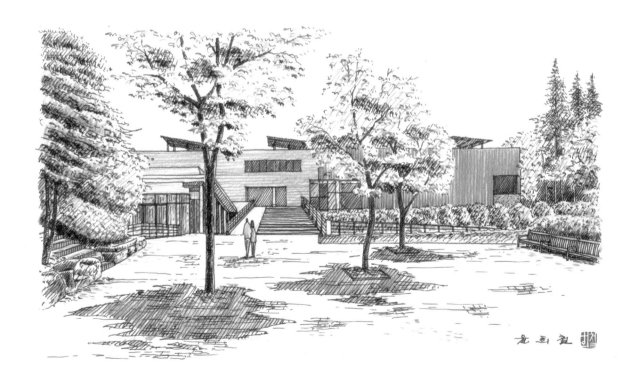

물 그 자체일 것이다. 그런데 이 흉물덩어리에 넝쿨 식물로 감싸니 마치 높이를 일정하게 가지치기한 나무 같은 이미지가 연출된다. 기둥이 일정한 위치에 박혀있었으니 질서정연한 나무를 심어놓은 정원으로 변신한 것이다. 바닥에는 자갈을 깔아 놓아 신발을 벗고 걸을 수 있도록 되어 있다. 이 자갈밭에 들어가면 발에 밟히는 자갈이 부딪히는 소리가 들리는데 마치 인간과 자연이 만들어내는 음악 같다.

정수장 건물도 크게 리모델링한 것이 아니어서 외형은 원래의 모습을 그대로 유지하고 있다. 정수장으로 지어졌으니 외형에 그다지 신경 쓰지 않은 소박한 외형이다. 마감만 보다 자연친화적인 목재 널판으로 하여 최대한 자연스러움을 구사하였다.

곳곳에 정수장으로 사용되었던 수로며 구조물들이 수반(水盤)으로, 오브제로 적재적소에 잘 활용되고 있다. 사람들이 생활하는 공간이 아닌 만큼 표면이 노후화되어 균열이 가거나 자갈이 떨어져 나가 있더라도 세월의 무게를 잘 느낄 수 있는 모습이어서 오히려 더 자연스럽다. 낡은 콘크리트 구조물에 수초며 넝쿨이 자연스레 드리워지니 사진배경으로는 최적이다. 건물의 빈티지 패션이다. 그 덕에 이 선유도에는 사시사철 카메라 셔터소리로 적막감을 느낄 겨를이 없다.

강변 쪽에 한옥으로 만든 정자가 있는 곳으로 발길을 옮겨본다. 멋진 소나무들의 호위를 받고 있는 한옥의 모습이 정겹게 느껴진다.

선유도에 있는 정자라 하여 선유정이란 이름이 적혀있다. 정자 기둥 너머로 강북의 모습이 원경으로 카메라에 들어온다. 그러나 이 선유정은 나에게 실망스러운 모습이었다. 한옥에 대한 이해가 부족해서였을까? 아님 예산 때문

이었을까? 정수장 공간을 활용하는 방법이나 조경을 처리한 능력으로 봐서는 이 선유정 같은 건물을 허용했다는 것은 이해가 가질 않는다. 모양만 한옥 정자이지 부재가 제대로 사용이 안 되어 마치 영화세트장 같은 임시 건물처럼 보인다. 크기도 유감이다.

그저 한강을 조망하기 위한 역할의 정자였다면 더 작은 팔각정 정도로 규모를 줄이거나 아니면 크기를 좀 더 크게 했어야 했다. 정면 3칸, 측면 1칸의 크기라서 더운 여름날 여러 사람이 동시에 정자에 올라가 쉬기에는 규모가 너무 작다. 크기도 좀 더 키우고 누마루를 조성하였으면 하는 아쉬움이 든다. 이 누마루에 올라서면 더 넓은 한강의 풍광을 조망할 수 있을 텐데. 높은 누

▽ 선유정의 여름 | 40×28cm

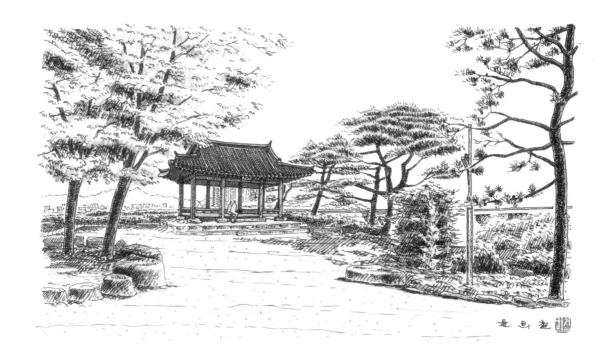

마루를 강 건너에서 바라보면 잘 가꾸어진 조경과 함께 한옥과 어우러져 더욱 멋진 한강의 풍경을 만들 수 있겠다는 생각이 든다. 그럼에도 불구하고 한옥의 모습은 드러나 있으니 사진이나 그림을 그리는 데는 좋은 장소이다. 160쪽 그림은 이러한 선유정의 모습을 여름 분위기로 표현한 것이다.

아래 그림은 양화대교에서 진입하는 진입로 쪽에서 정수장 건물을 바라본 모습이다. 계곡을 표현한 것일까? 양쪽의 화강석 조각돌을 이어 붙여서 자연스런 곡선의 완만한 둔덕을 조성하고 그 위에 자연의 바위들을 군데군데 배치하였다. 계곡 사이에는 얕은 여울을 만들어 놓아 여름철 어린이들의 물놀이 공간으로 활용되고 있다. 그림은 공간의 모습을 가을 분위기로 채색한 것이다.

▽ 선유도의 가을 | 40×28cm

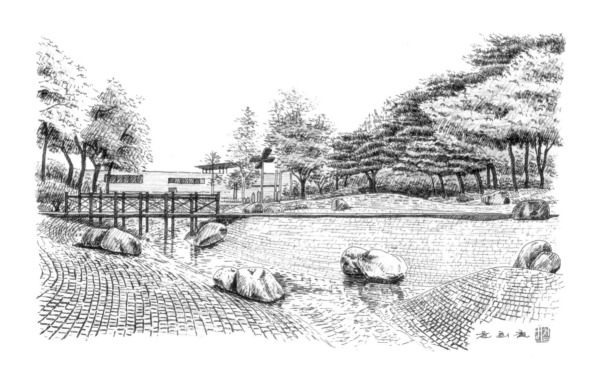

△ 선유도의 설경 | 40×28cm

위 그림은 정수장 좌측에 조성된 자작나무 길의 설경을 그린 것이다. 눈이 소복이 쌓인 선유도의 자작나무 길을 걷는 그림 속 연인처럼 눈이 내리면 선유도를 찾아 겨울의 낭만을 즐겨보자. 선유도 내에는 카페도 있으니 따끈한 커피 한 잔과 함께 눈 내리는 한강을 바라보며 시간을 잊어보는 것도 좋을 것이다.

세빛섬

Some Sevit, Three man-made floating islands

반포대교 남단에 위치한 반포 한강 시민공원에는 독특한 형상을 한 4개의 건축물이 자리 잡고 있다. 철과 유리를 주재료로 지어진 이 건축물들은 '세빛섬'으로 불리는 건축물들이다. 세빛섬은 가빛, 채빛, 솔빛, 예빛의 네 개의 건축물로 이루어져 있으나 이 중 예빛 건축물을 뺀 세 개의 건축물을 지칭하고 있다. 이 건축물들은 땅 위에 세워져 있는 것이 아니라 부유식 함체 위에 구조물이 올라가 있어 공식적으로는 선박으로 분류된다.

이 세빛섬은 지난 2006년 한강에 인공섬을 띄워보자는 시민들의 제안이 실현된 것이다. 그러나 이 섬이 서울시의 '한강 르네상스 프로젝트'의 핵심사업으로 부상하면서 많은 난항에 부딪혔다. 사업의 확대, 사업시행자 변경, 운영사 선정 문제 등으로 이 구조물들은 오랜 시간 동안 흉물로 방치돼 왔다. 그러다 2년 전 서울시와 ㈜효성이 운영에 관한 협약을 체결하면서부터 세빛섬은 서울의 새로운 랜드 마크로 자리 잡기 시작하였다.

세빛섬에서 가장 큰 섬인 왼쪽의 '가빛섬'은 고급스럽고 우아한 빛이 가득하다

는 뜻으로, 활짝 핀 꽃 모양을 형상화한 형태이다. 오른쪽의 '채빛섬'은 밝고, 화려하고 즐거운 빛이 가득하다는 뜻으로 피어나는 꽃봉오리 모양을 형상화하였다. 가운데 있는 '솔빛섬'은 본보기가 되는 빛이라는 뜻으로 꽃의 씨앗 모양을 형상화한 모습이다. 가빛섬 왼쪽에 있는 미디어아트 갤러리 '예빛'은 다양한 공연이 이루어지는 무대공간으로 활용된다. 웨딩홀, 카페, 레스토랑, 전시장 등으로 활용되는 세빛섬은 밤이 되면 더욱 멋진 공간으로 변신한다. 세빛섬 모든 건물들의 표면에서 시시각각으로 빛이 뿜어져 나와 옆에 있는 반포대교의 무지개 분수와 더불어 여름밤 한강을 아름답게 수놓는 놓칠 수 없는 풍경이 된다. 반포대교의 무지개 분수는 1km가 넘는 다리 양쪽에 380개의 노즐을 설치해 끌어올린 한강물을 20m 아래 한강으로 내뿜는 분수이다. 여기에는 200여개의 조명이 설치되어 밤이 되면 음악에 맞추어 현란한 조명 쇼가 열린다. 분수와 조명이 만들어내는 한강의 멋진 풍경에 무더운 여름밤을 식혀보자.

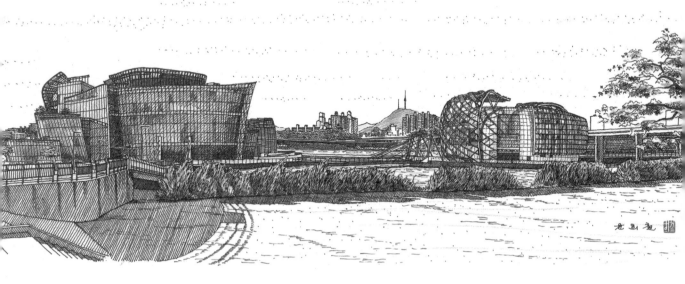

리움

Leeum, Samsung Museum of Art

6호선 한강진역 1번 출구를 나와 이태원방향을 바라보면 도로를 가로지르는 연푸른색의 아치형 조형물이 눈에 들어온다. 이 아치 옆으로 나있는 샛길은 리움으로 이어진다. 자연스레 형성된 나지막한 경사로를 따라 오르면 잠시 후 리움에 이른다.

주출입구 우측에는 목재 덱으로 되어 있는 넓은 열린 공간이 마련되어 있다. 그 중앙에 위치한 인도 출신의 조각가 아니쉬 카푸어(Anish Kapoor)의 조각품 「큰 나무와 눈(Tall Tree & The Eye)」은 방문객의 발길을 유도하기에 충분하다. 이 작품은 카푸어가 애독하던 릴케(Rainer Maria Rilke)의 시집 『오르페우스에게 바치는 소네트』에서 영감을 받아 수많은 스테인리스 구체를 연결하는 방법으로 제작하였다고 한다. 가까이에서 보면 자신들의 형상에 다른 구체의 형상이 반사되어 끊임없는 크고 작은 구체들이 달라붙어 있는 모습이다. 이 덱 끝자락에서 리움미술관의 전체 모습을 조망해 본다.

166

뒤쪽으로 그랜드 하얏트 호텔이 언덕 정상에 위치해 있고, 그 앞으로 테라코타로 마감된 고미술 전시장, 우측의 현대미술관, 좌측의 아동교육문화센터 3개의 건물이 밸런스를 유지하며 한남동 언덕 아래를 내려다보고 있다.

2004년에 개관한 리움은 설립자의 성인 'Lee'와 미술관을 뜻하는 영어의 어미 '-um'을 합성한 것이라 한다. 이 미술관에는 삼성그룹 창업주 이병철과 이건희 회장이 수집한 많은 국보급의 미술품들이 소장되어 있다.

▽ 리움 | 60×45cm

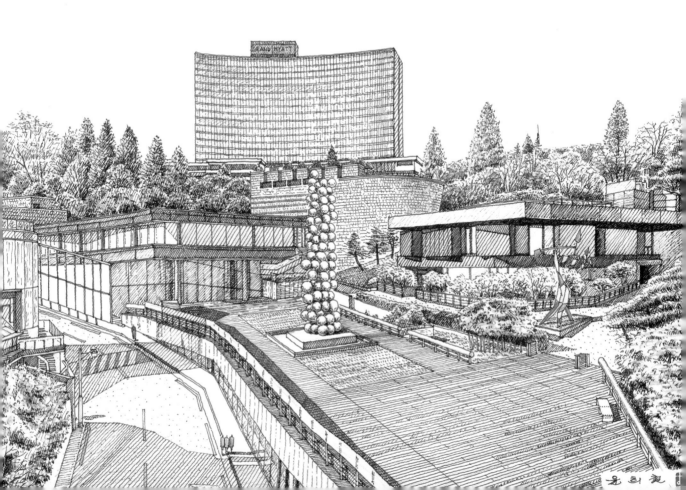

이 미술관은 세계적인 건축가 3인의 작품이 한 장소에 있는 것으로도 유명하다. 스위스 건축가 마리오 보타(Mario Botta), 프랑스 건축가 장 누벨 (Jean Nouvel), 네덜란드 건축가 렘 쿨하스(Rem Koolhaas)가 그들이다.

중앙에 있는 라운드 형태의 벽돌조 건물이 마리오 보타의 작품이다. 마리오 보타는 벽돌이나 석재를 외장재로 주로 사용하는데 강남대로에 있는 교보타워나 노원역에 있는 교보생명빌딩이 그의 작품이다.

리움에 있는 마리오 보타의 작품은 직육면체와 역원추형으로 테라코타 벽돌 마감을 하고 있다. 도자기를 비롯한 고미술품 전시하는 공간이 연상되도록 한국의 도자기 형상을 차용한 이미지다. 오른쪽 검은색의 현대미술관은 프랑스 건축가 장 누벨의 작품이다. 건축계의 노벨상이라 불리는 프리츠커 상을 수상한 바 있는 그는 프랑스 파리의 아랍 세계 연구소, 마치 커다란 탄환처럼 생긴 스페인 바르셀로나의 토레 아그바를 설계하였다. 우리나라 성수동 서울숲 옆에 있는 45층 주상복합 아파트 갤러리아 포레의 인테리어가 그의 손을 거친 것이다. 리움에 있는 그의 작품은 넓고 두꺼운 판 을 여러 개의 입방체들이 떠받치고 있는 듯한 형상을 하고 있다. 녹슨 스테인리스와 유리를 이용한 마감은 뒤쪽의 마리오 보타의 연붉은 테라코타의 색과는 강한 대조를 이루고 있다. 입방체의 모습은 그대로 이어져 실내공간도 입방체에 의해 작은 공간들로 나뉜다. 실내의 중간 중간 투명한 유리를 통해 밖이 보인다거나 중정의 식물들을 관조할 수 있다. 대부분 추상작품들인 실내 작품들과 유리창 너머의 자연이라는 사실작품이 멋진 대조를 이룬다.

왼쪽 길가에 위치한 삼성아동교육문화센터가 렘 쿨하스의 작품이다. 그 역시 프리츠커 상을 수상하였고 중국 북경의 CCTV 사옥이 대표적인 작품이다.

국내에서는 경사진 단일 매스 형태가 특징인 서울대학교 미술관이 그의 작품이다. 리움에 있는 그의 작품에서는 실내 중앙에 모서리를 경사지게 깎아 올린 블랙 콘크리트 매스의 강한 역동성이 돋보인다. 이름은 아동교육문화센터이나 현재는 기획전시실로 사용되고 있다.

리움은 다른 미술관에서는 흔히 볼 수 없는 귀한 미술품이 많은 곳이다. 더욱이 현대를 풍미하고 있는 세계적인 건축가 3인의 서로 다른 건축언어를 동시에 감상할 수 있는 곳이기도 해서 방문객의 즐거움은 배가 된다.

동대문 디자인 플라자

DDP, Dongdaemun Design Plaza

봄 냄새가 점차로 무르익어 가는 지난 2016년 4월 1일 내 눈을 의심케 하는 소식이 인터넷에 올라왔다. 자하 하디드(Zaha Hadid)가 사망했다는 소식 이었다. 마침 만우절이어서 도처에서 장난기 섞인 소식들이 올라오던 터라 이 역시 장난이겠거니 하고 일축하려 했다. 그런데 현지 시각으로 3월 31일 이란 내용을 보고 여기 저기 살펴보니 자하 하디드의 사망은 사실이었다. 앞으로도 한참 활동할 나이인데 겨우 65세에 심장마비로 사망했다니 도저 히 믿어지지 않았다.

이라크 출신의 여성 건축가로 2004년 여성 최초로 건축계의 노벨상이라 불 리는 프리츠커 상을 수상한 바 있는 그녀는 내놓은 안마다 건축계의 이목을 집중시키는 이슈 메이커였다. 지난 2014년 개관한 옛 동대문 운동장에 건 립된 DDP는 그녀의 대표 유작이 되었다.

국제지명현상설계에서 당선된 그녀의 안은 3차원 곡선만으로 이루어진 유 기체 형상의 모습이었다. 전시, 판매 등의 복합문화공간의 용도로 건립된

170

이 건물은 공사비만도 거의 5000억 원에 달하는 천문학적인 예산이 투입된 데다 서울의 역사성이나 주변 맥락을 고려하지 않았다고 하여 곱지 않은 시선을 받았다.

그러나 어찌되었건 이 건물은 주변의 직선적인 20세기 건축물군과 극단적인 대조를 보이고 있어 그 형태와 크기에 있어서 이 지역의 랜드 마크 기능을 톡톡히 하고 있다. 개관 1년 만에 방문객이 1000만 명이 넘었고, 이제는 하루 평균 2만 명 이상이 이 건물을 찾는 대표적인 서울의 명소로 자리 잡

▽ DDP | 50×30cm

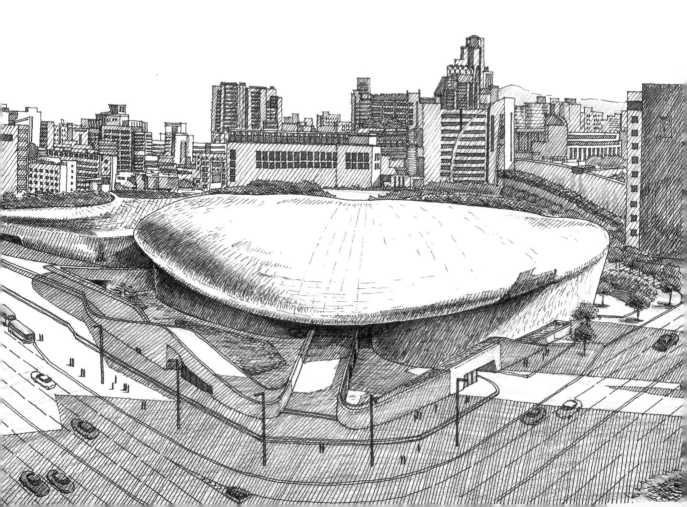

았다.스포츠의 메카였던 동대문 운동장이 서울의 대표적인 문화공간으로 탈바꿈한 것이다. 주변의 패션산업과 더불어 DDP는 동대문 일대가 디자인의 중심공간으로 나날이 부상하고 있다. 이제 이 건물이 활발한 문화 활동을 기반으로 한 다양한 수익모델을 창출해 '예산 잡아먹는 하마'라는 곱지 않은 시선이 불식되길 기대한다. 그것이 아까운 나이에 세상을 떠난 자하 하디드가 대한민국 서울에 남긴 자신의 대표 유작에 기대하는 바람이리라.

혜화동 재능문화센터

JCC, Jaeneung Culture Center

혜화동 로터리 북쪽 SK주유소를 지나 오른쪽 골목으로 들어서면 주변 건물들과는 색다른 모습의 건축물이 눈에 들어온다. 박스 형상이지만 중간에 V자 모양의 기둥이 상부의 액자처럼 생긴 매스를 지지하고 있는 독특한 형상의 건축물이다.

이 건물이 세계적으로 유명한 일본 건축가 안도 다다오가 설계한 JCC(재능문화센터) 빌딩이다. 이미 제주도의 '본태박물관'이나 원주 오크밸리의 '뮤지엄산' 등 몇몇 작품이 지방에 있지만 서울 한복판에는 처음으로 안도 다다오의 작품이 세워진 것이다.

건물은 크게 2개의 동으로 이루어져 있는데 앞쪽에 V자형 기둥이 있는 건물이 공연장, 전시장이 있는 아트센터이고 그 뒤쪽에 있는 건물이 강연, 토론, 연구 등이 이루어지는 크리에이티브센터이다. 그림은 뒤쪽 크리에이티브센터를 그린 것이다. 노출 콘크리트를 이용한 기하학적 형태를 즐겨 사용하는 안도 다다오의 스타일이 잘 드러나 있다.

도로변으로 기다란 매스가 공중에 대각선으로 띄워진 형태를 하고 있어 강한 역동감이 느껴진다. 이 대각선의 매스는 그 내부가 계단형의 오디토리엄(객석)으로 되어 있는데 내부의 기능을 그대로 감싼 형태이다. 하부에는 기둥이 생략되어 있어 시원한 공간감이 연출된다.

최대한의 실내공간을 만들려고 대지를 벽체로 가득 채우는 보통의 건축물과 달리 이 건물은 저층부를 과감하게 비워두었다. 이 길을 지나는 모든 이들에게 시각적 개방감을 선사하고자 한 배려심이 읽히는 대목이다.

五. 한강변 풍경과 현대건축물

▽ JCC빌딩 | 52×34cm

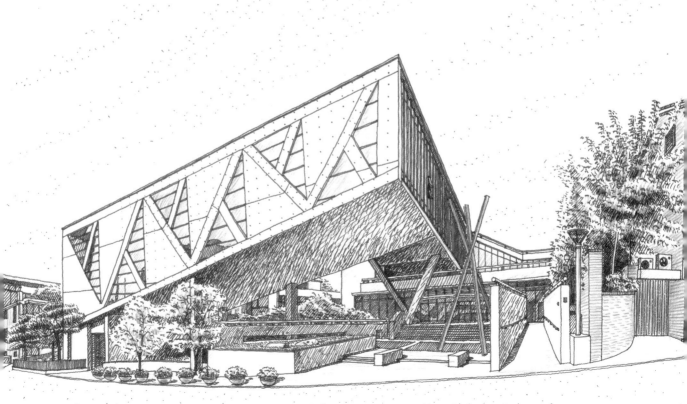

출입구 전면에 걸쳐놓은 3개의 붉은색 철골은 '뮤지엄 산' 입구에서 보이는 알렉산더 리버만(Alexander Liberman)의 붉은색 아치형 입구를 극단적으로 단순화한 이미지로 느껴진다.

건물 내부로 들어서면 안도 다다오가 구상한 다양한 건축공간들을 감상할 수 있다. 중정이 내려다보이는 옥상정원은 사방이 모두 트여 있어 서울을 폭넓게 조망할 수 있는 멋진 전망대이다.

복잡한 서울 도심에서 안도 다다오의 생각을 읽어본다는 것. 또 하나의 즐거움이다.

아쿠아 아트 육교

Aqua Art Bridge

서초구에 위치한 예술의 전당 앞 도로에는 지난 2004년에 완공된 멋진 아쿠아 육교가 위치해 있다. 다비드 피에르 잘리콩(David-Pierre Jalicon)이란 프랑스 건축가가 디자인한 작품이다.

그는 프랑스 예술원 건축대상을 수상한 후 한국의 고속철도 설계에 참여하면서 한국에 대한 깊은 관심을 갖게 되었다. 이후, 한국에 정착하면서 이 아쿠아 육교를 비롯하여 대명비발디파크 소노펠리체, 서래마을 프랑스 학교, 여수세계박람회 프랑스관 등 한국에서의 작품 활동을 활발히 하고 있다. 현재 주한 프랑스상공회의소 회장이기도 한 그는 이 육교를 디자인하기에 앞서 2002년 완공된 고속터미널 후면에 위치한 '센트럴 포인트 육교'를 디자인하였다.

하늘을 향해 두 팔 벌린 타워를 이용하여 케이블로 다리를 들어 올리는 사장교(斜張橋)였다. 독특한 형태뿐 아니라 밤이 되면 주변의 교통상황에 따라 조명을 달리하여 육교를 예술품의 경지로 끌어 올렸다.

이 육교가 크게 인기를 얻게 되자 예술의 전당 앞 육교 디자인도 피에르 잘리

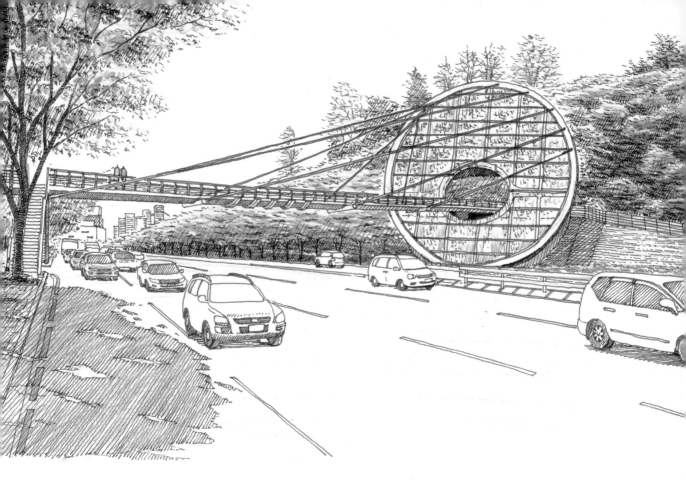

△ 아쿠아 육교 | 40×28cm

콩이 맡게 된다. 우면산 끝자락에 커다란 원반 모양의 구조체를 만들고 여기에서도 건너편 계단에 이르기까지 기둥 없이 케이블을 이용한 사장교를 설계하였다. 큰 원반의 하부에 있는 작은 원반에는 통행로가 마련되었다.

이름에서 알 수 있듯이 겨울을 제외한 모든 계절에는 이 큰 원반에서 시원한 폭포가 유리면을 타고 쏟아져 내려온다. 야간에는 멋진 조명으로 육교의 예술미가 극적으로 표현된다. 예산이 일반 육교보다 많이 들기는 하였지만 그 예술적 가치로 서초구의 명물이 되었고 국내에서는 육교가 예술품이 될 수 있다는

귀중한 선례가 되었다. 이후 국내의 많은 곳에서 독특한 미를 과시하는 육교들이 경쟁적으로 생겨나고 있는데 이 아쿠아 육교의 역할이 컸음은 두 말 할 나위가 없다. 날이 더워지면 시원한 물줄기가 흘러내리는 이 아쿠아 육교의 유리원판 밑에서 더위를 식히려는 사람들의 자리싸움이 치열해질 것이다.

예술의 전당 오페라극장

Seoul Art Center Opera House

멋지고 역동적인 아쿠아 육교를 지나면 우면산을 배경으로 우리나라 예술의 상징인 예술의 전당의 위용을 온 몸으로 맞게 된다. 보행자들은 1층의 로비를 통하여 뒤쪽으로 연결된 지상 광장으로 연결된다. 차량이용자들은 주차장에 주차를 하고 한가람 미술관의 필로티(건물의 하부가 뚫려서 통행이 가능한 부분)를 통과하면 조각품들이 여기저기 놓인 미술광장으로 들어서게 된다.

우측이 한가람 미술관, 그리고 그 앞쪽으로 야외공연이 이루어지는 신세계스 퀘어 야외무대가 자리 잡고 있다. 발길은 다시 공연장들이 놓인 위쪽 광장을 향해 넓은 계단을 오른다. 계단을 오르면 길쭉하게 형성된 또 하나의 광장을 만나게 된다. 이 광장을 중심으로 왼쪽으로 둥그런 형상을 지닌 오페라 하우스와 우측으로 음악당(이 안에는 콘서트홀, IBK 챔버홀, 리사이틀 홀이 있다), 위쪽으로 서예전시장, 그리고 광장 끝으로 한국예술종합학교와 국악원이 연결되어 있다.

음악당 앞에서 오페라 하우스를 바라보면 둥그런 지붕 위에 솥뚜껑 같이 지붕 중앙에 구조물이 툭 튀어 나온 것을 볼 수 있다. 이는 건축가 김석철(1943–

2016)이 옛 선비의 갓 모양을 형상화한 것이라 한다. 둥그렇게 돌아가는 지붕의 추녀 아래쪽에는 전통건축의 지붕의 장식이자 지붕을 받치는 부재인 포(包)와 서까래가 콘크리트로 형상화되어 있다. 예술의 전당 중앙광장의 큰 축이 시작하는 지점에 이러한 모습으로라도 애써 한국적 정서를 담아보려 한 건축가의 고뇌가 느껴지는 대목이다. 오페라 하우스 우측으로는 우면산 끝자락을 배경으로 한 음악분수가 길게 놓여 있다. 광장에 울려 퍼지는 클래식 음악에 맞추어 작동하는 분수에서 시원한 물소리와 함께 순간순간 멋진 형상을 감상할수 있다. 저녁이 되면 조명과 함께 어우러지는 분수 쇼가 시작하여 관람객을 즐겁게 해준다. 그 앞쪽에는 넓은 인조 잔디 마당이 마련되어 있다. 뉘엿뉘엿 해거름이 될 무렵이면 가족단위의 많은 시민들이 이 잔디마당에 앉아서 음악분수의 유희와 함께 여름밤에 젖어든다.

▽ 예술의 전당 오페라극장
40×28cm

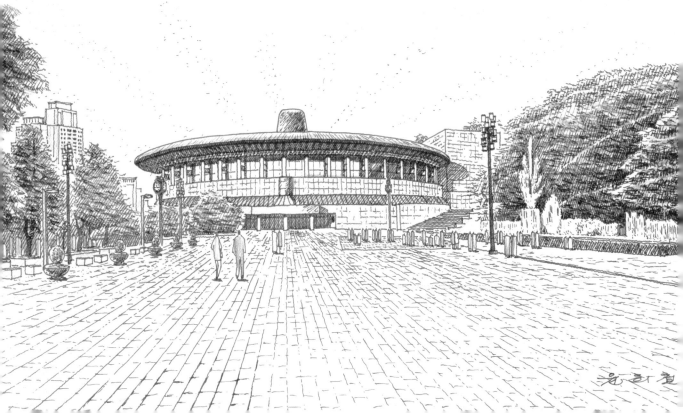

현대아이파크 타워

I'PARK Tower

영동대교를 지나 경기고등학교 언덕을 넘어서면 왕복 10차선이 넘는 강남의 영동대로에는 좌우로 늘어선 대형 현대건축물들이 시선을 끈다. 영동대로 우측으로 코엑스 건물과 아셈타워, 계단식으로 된 55층 규모의 한국종합무역센터가 강남의 활발한 경제활동을 짐작케 해 준다.

좌측 봉은사 사거리 모퉁이에는 지난 2004년부터 독특한 형상으로 영동대로의 이미지를 대표해 온 현대아이파크 타워가 자리 잡고 있다. 이 건물의 형태는 정사각형에 가까운 얇은 두께의 입방체 위에 커다란 원형이 중첩되어 있고 그 원 내부에는 잘게 쪼개어진 스틱이 불규칙하게 배열되어 있다. 그리고 이들 매스를 마치 기다란 창처럼 대각선으로 관통하고 있는 가느다란 매스는 강한 역동성을 보여준다.

이 독특한 건물은 미국 9.11 테러로 붕괴된 쌍둥이 빌딩인 세계무역센터 자리에 실시된 그라운드 제로 설계공모에서 당선된 다니엘 리베스킨트(Daniel Libeskind)의 작품이다. 그는 1989년에 베를린 유대인 박물관 설계공모에서

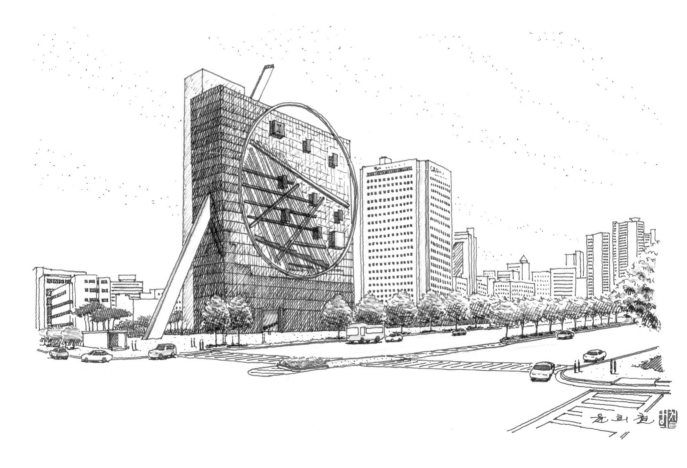

당선되면서부터 세계적으로 유명해진 유대계 미국 건축가이다. 리베스킨트는 건축을 익히기 이전에 이스라엘과 뉴욕에서 음악을 공부했던 터라 그의 작품 속에는 음악적 요소가 많이 나타나기도 한다.

현대아이파크 타워의 독특한 형상은 러시아 구성주의 작가인 엘 리시츠키 (El Lissitzky)가 1919년에 제작한 「적색의 쐐기로 백색을 타격하라(Beat the Whites with the Red Wedge)」라는 포스터를 바탕으로 디자인하였다고 한다. 리베스킨트는 서울의 역동적이고 활기찬 도시 이미지를 구현하기 위해 자연을 상징하는 거대한 원, 첨단 기술을 상징하는 빨간 사선과 점, 소통을 뜻하는 대각선의 막대기를 사용하여 건물을 설계하였다.

주변의 건축물들이 네모반듯한 박스 형태로 일관된 영동대로 이미지를 독특한 형태로 개선해 보겠다는 의지의 표현이다.

이 거리의 경제적 가치가 날로 높아짐에 따라 이 일대는 앞으로 크게 변신할 것 같다. 그림에서 보이는 아이파크 타워 뒤쪽의 한전건물도 이제 곧 105층 현대차그룹의 신사옥으로 대체되고 광역복합 환승센터도 조성되는 등 이 일대에 대규모의 지하도시가 건설될 예정이다. 앞으로 이 거리가 어떻게 변신되어 나타날지 자못 기대가 된다.

롯데월드타워

Lotte World Tower

한강을 거슬러 올라 잠실방향으로 눈을 돌리면 강남의 스카이라인을 바꾸어 놓은 새로운 서울의 랜드마크가 눈에 띈다. 2017년 4월 2일, 약 40억 원을 들인 멋진 불꽃놀이를 시작으로 개관을 알렸던 롯데월드타워가 그 주인공이다.

이 건물은 2010년에 착공하여 6년 만에 완공된 123층, 높이 555m의 세계에서 다섯 번째로 높은 초고층 빌딩이다. 아래쪽은 통통하다가 위로 갈수록 가늘어지는 형태로 한국의 전통 도자기와 붓을 형상화하였다고 한다. 높이나 형태에 있어서 서울 어디에서나 쉽게 눈에 띄어 서울의 중요한 상징이 되었다. 저층부 포디엄에는 쇼핑몰, 콘서트홀, 영화관 , 아쿠아리움 등이 구성되어 있고 중층부에는 오피스와, 주거시설, 특급 호텔이 구성되어 있다. 최상층에는 세계에서 세 번째로 높은 전망대가 위치해 있다. 특히 저층부인 7층에는 미술관이 있고 8~10층에는 2,000석 규모의 클래식 전문 연주홀이 있다. 지금까지의 다른 대규모 복합시설에서는 쉽게 찾아 볼 수 없는 전문적인 문화예술 공간이 마련되어 있다는 것이 눈에 띈다.

콘서트홀에는 5,000여 개의 파이프를 가진 파이프 오르간이 무대 뒤쪽을 아름답

게 장식하고 있다. 객석이 무대를 둘러싸고 있는 아레나(arena) 형식으로 청중들이 사방에서 무대를 관조할 수 있게 되어 있다. 고도의 기술력을 바탕으로 이루어진 음향설계에 힘입어 벌써부터 많은 음악인들의 꿈의 무대로 관심을 모으고 있다.

서울스카이라 이름 지은 최상층의 전망대는 이 건물의 하이라이트다. 더블 데크(double deck) 엘리베이터에 몸을 싣고 내부에서 보여주는 아름다운 건물관련 영상에 몰입하다보면 1분 만에 높이 500m에 위치한 전망대에 도착하게 된다. 사방 끝없이 펼쳐지는 서울의 풍경은 이곳을 찾는 모든 이들의 가슴 속에 깊은 감동으로 남을 것이다. 더불어 아래가 까마득하게 내려다보이는 스카이데크의 투명바닥 체험담도 현대를 사는 많은 모든 이들의 정겨운 대화 속에 오랫동안 회자될 듯싶다.

▽ 롯데월드타워 | 52×34cm

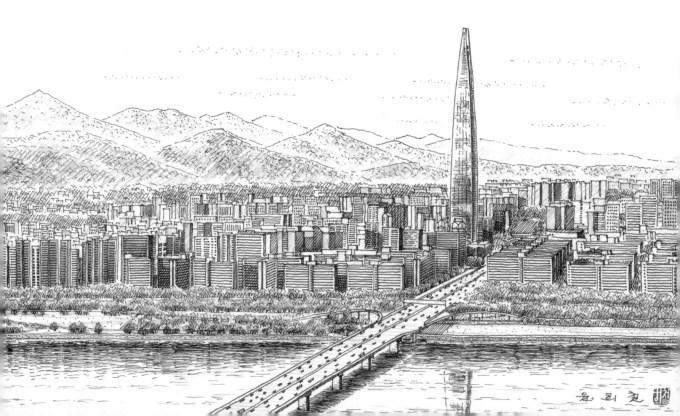

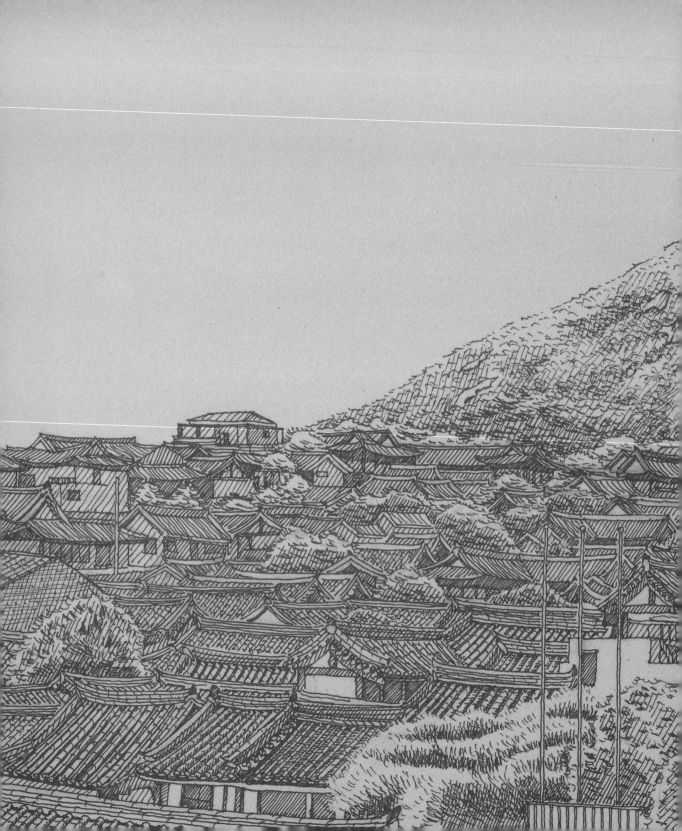

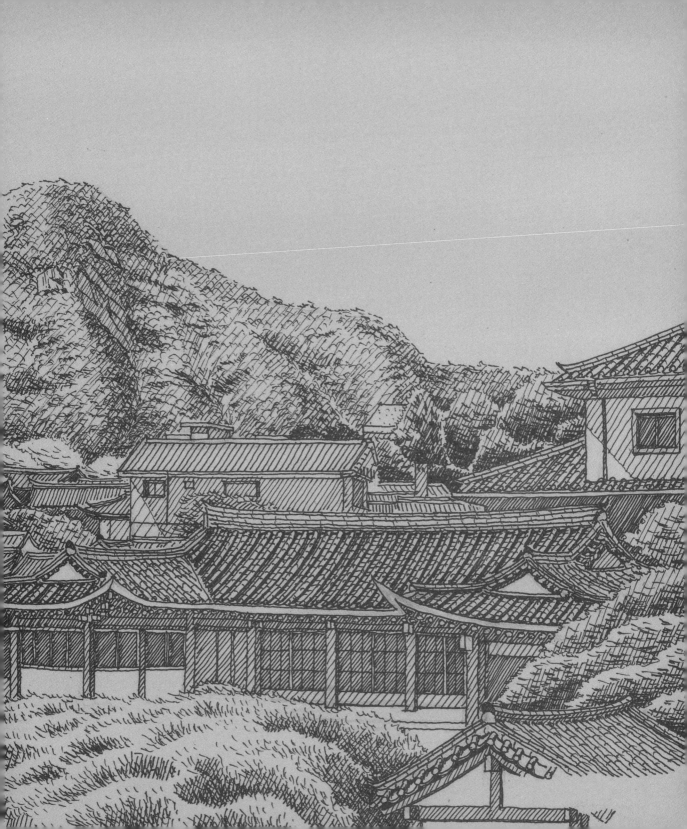

글을 맺으며

이 책은 내가 그동안 경향신문과 다음 카카오 '스토리 펀딩'에 연재했던 서울의 풍경 원고들을 모아낸 단행본이다. 그러나 막상 책으로 엮다보니 그 사이 시간이 흘러 시제가 안 맞는 문구도 더러 눈에 띄었다. 서울의 명소 40곳 총 60여 컷의 그림을 중심으로 각 공간이 담고 있는 이야기에 나의 소회를 담아 글을 전개하였다. 인문학자가 아니다보니 글도 딱딱하고 건조함도 많이 느꼈을 것이다. 그러나 이처럼 펜 담채화로 서울의 여러 공간들을 담은 단행본은 드물기에 어여삐 봐 주셨으면 감사하겠다. 마냥 서울만 이야기할 수만은 없기에 금번 원고는 이 정도에서 마무리하였다. 나의 목표가 전국을 둘러보는 것이기 때문에 아쉬움을 뒤로 하고 지금은 경기도 지역을 돌고 있다. 경향신문은 격주로 원고를 쓰고 있어서 그럭저럭 지금까지는 원고 작성에 큰 어려움은 없었다. 그런데 색연필 색상의 한계 때문에 수채로 채색하다 보니 시간이 더 걸려 다소 부담이 된다. 게다가 지방은 거리도 멀고 해서 시간 계획을 잘 짜지 않으면 원고 작성에 어려움이 닥칠 수 있다. 그래도 스스로 채찍질하는 마음으로 원고를 작성해 보려 한다. 향후 경기권역과 충청권역을 마무리하게 되면 약 2년은 걸

릴 터이니 그 때는 보다 나은 모습으로 독자 여러분을 만나고 싶다. 독자 여러분이 잘 알고 있는 각 지역의 명소도 있겠거니와 잘 알려지지 않은 명소도 많이 찾아보고 싶다. 책이 나오기 전에 개인전을 통하여 원화를 선보일 기회도 당연히 가질 예정이다. 그 때도 당연히 음악회를 기획할 터이니 전시장 겸 음악회장에서 독자 여러분을 만나기를 소망한다.

글을 맺으며 이 책이 나오기까지 애써 주신 여러분들께 감사의 말씀을 전한다. 1년 7개월이라는 짧지 않은 기간 동안 내가 꾸준히 원고 작업할 수 있도록 동기를 제공해 준 경향신문에 감사드린다. 또한 원고를 더 보완할 수 있는 기회를 제공해 준 다음 카카오의 '스토리 펀딩' 팀에게도 감사의 마음을 전한다. 그리고 원고를 출판할 수 있도록 의견을 들어주고 가진 역량을 다해서 멋지게 편집과 디자인을 해 준 도서출판 이종 임직원 여러분께도 깊이 감사드린다. 마지막으로 나에게 큰 힘이 되어주는 집사람이자 도예가인 이혜경 씨와 큰 꿈을 가지고 매일 열심히 정진하고 있는 딸 민정이에게 이 책을 전한다.

미니 가이드

경복궁
Gyeongbokgung Palace

p.18

창덕궁
Changdeokgung Palace

p.25

창경궁
Changgyeonggung Palace

p.35

서울특별시 종로구 사직로 161
161, Sajik-ro, Jongno-gu, Seoul

서울특별시 종로구 율곡로 99
99, Yulgok-ro, Jongno-gu, Seoul

서울특별시 종로구 창경궁로 185
185, Changgyeonggung-ro,
Jongno-gu, Seoul

지하철 3호선 경복궁역
Gyeongbokgung Station

지하철 3호선 안국역
Anguk Station

지하철 4호선 혜화역
Hyehwa Station

3~5월 · 9~10월 09:00~18:00
6~8월 09:00~18:30
11~2월 09:00~17:00
매주 화요일은 휴궁일

2~5월 · 9~10월 09:00~18:00
6~8월 09:00~18:30
11~1월 09:00~17:30
매주 월요일은 휴궁일

2~5월 · 9~10월 09:00~18:00
6~8월 09:00~18:30
11~1월 09:00~17:30
매주 월요일은 휴궁일

성인 3,000원
만 6세 이하·만 65세 이상 무료

성인 3,000원
만 24세 이하·만 65세 이상 무료

성인 1,000원
만 6세 이하·만 65세 이상 무료

www.royalpalace.go.kr

www.cdg.go.kr

www.cgg.cha.go.kr

덕수궁
Deoksugung Palace

p.37

경희궁
Gyeonghuigung Palace

p.41

북촌 한옥 마을
Bukchon Hanok Village

p.48

서울특별시 중구 세종대로 99
99, Sejong-daero, Jung-gu, Seoul

지하철 1, 2호선 시청역
City Hall Station

09:00 ~ 21:00
매주 월요일은 휴궁일

성인 1,000원
만 6세 이하·만 65세 이상 무료

www.deoksugung.go.kr

서울특별시 종로구 새문안로 55
55, Saemunan-ro, Jongno-gu, Seoul

지하철 5호선 서대문역
Seodaemun Station

09:00 ~ 18:00
매주 월요일은 휴궁일

무료

www.cgcm.go.kr/GHP_
HOME/jsp/MM00/main.jsp

서울특별시 종로구 계동길 37
37, Gyedong-gil, Jongno-gu, Seoul

지하철 3호선 안국역
Anguk Station

hanok.seoul.go.kr

미니 가이드

운현궁
Unhyeongung Royal Residence

p.62

서울돈화문
국악당
Seoul Donhwamun
Traditional Theater

p.65

익선동
한옥 마을
Ikseon-dong Hanok Village

p.68

서울특별시 종로구 삼일대로 464
464, Samil-daero, Jongno-gu, Seoul

서울특별시 종로구 율곡로 102
102, Yulgok-ro, Jongno-gu, Seoul

서울특별시 종로구 수표로28길
Supyo-ro 28-gil, Jongno-gu, Seoul

지하철 3호선 안국역
Anguk Station

지하철 3호선 안국역
Anguk Station

지하철 1, 3, 5호선 종로3가역
Jongno 3(sam)-ga Station

4~10월 09:00~19:00
11~3월 09:00~18:00
매주 월요일은 휴관일

sdtt.or.kr

무료

www.unhyeongung.or.kr

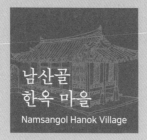

남산골 한옥 마을
Namsangol Hanok Village

p.71

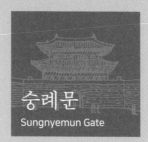

숭례문
Sungnyemun Gate

p.74

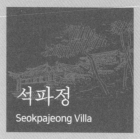

석파정
Seokpajeong Villa

p.78

서울특별시 중구 퇴계로34길 28
28, Toegye-ro 34-gil, Jung-gu, Seoul

지하철 3, 4호선 충무로역
Chungmuro Station

4~10월 09:00~21:00
11~3월 09:00~20:00
매주 월요일은 휴관일

무료

www.hanokmaeul.or.kr

서울특별시 중구 세종대로 40
40, Sejong-daero, Jung-gu, Seoul

지하철 4호선 회현역
Hoehyeon Station

3월~5월: 09:00~18:00
6~8월 09:00~18:30
11~2월 09:00~17:30
매주 월요일은 휴관일

무료

서울특별시 종로구 창의문로
11길 4-1
4-1, Changuimun-ro 11-gil,
Jongno-gu, Seoul

3월~10월: 11:00~18:00
11~2월 10:30~17:30
매주 월요일은 휴관일

성인 9,000원

www.seoulmuseum.org

미니 가이드

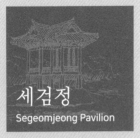

세검정
Segeomjeong Pavilion

p.80

서울특별시 종로구 세검정로 244
244, Segeomjeong-ro,
Jongno-gu, Seoul

BUS
세검정, 상명대 정류장(01-143, 01-134)
110A, 110B, 153, 1020, 7730

홍지문과
오간수문
Hongjimun Gate
and Ogansumun Sluice

p.83

서울특별시 종로구 홍지동 136-3
136-3, Hongji-dong,
Jongno-gu, Seoul

BUS
홍지문, 옥천암 정류장(13-772, 13-173)
110A, 110B, 153, 7018, 7730,
서대문08

광화문광장
Gwanghwamun Square

p.92

서울특별시 종로구 세종대로 172
172, Sejong-daero, Jongno-gu, Seoul

지하철 5호선 광화문역
Gwanghwamun Station

plaza.sisul.or.kr

서울시청
Seoul Metropolitan Government

p.94

**대한성공회
서울주교좌성당**
Seoul Cathedral Anglican
Church of Korea

p.96

정동제일교회
Chungdong First
Methodist Church

p.98

서울특별시 종로구 세종대로 110
110, Sejong-daero, Jongno-gu, Seoul

지하철 1, 2호선 시청역
City Hall Station

신청사: 09:00~18:00
www.seoul.go.kr

구청사 서울도서관:
평일 09:00~21:00
주말 09:00~18:00
lib.seoul.go.kr

서울특별시 중구 세종대로21길 15
15, Sejong-daero 21-gil,
Jung-gu, Seoul

지하철 1, 2호선 시청역
City Hall Station

11:00~16:00
매주 일요일은 휴무일

cathedral.kr

서울특별시 중구 정동길 46
46, Jeongdong-gil, Jung-gu, Seoul

지하철 1, 2호선 시청역
City Hall Station

화~금 10:00~17:00
토 10:00~14:00
매주 월, 일요일은 휴무일

chungdong.org

미니 가이드

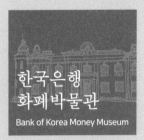

한국은행 화폐박물관
Bank of Korea Money Museum

p.101

서울특별시 중구 남대문로 39
39, Namdaemun-ro, Jung-gu, Seoul

지하철 1, 2호선 시청역
City Hall Station

10:00~17:00
매주 월요일은 휴관일

무료

museum.bok.or.kr

인사동길
Insadong Street

p.103

서울특별시 종로구 인사동길 39-1
39-1, Insadong-gil, Jongno-gu, Seoul

지하철 3호선 안국역
Anguk Station

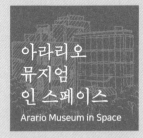

아라리오 뮤지엄 인 스페이스
Arario Museum in Space

p.105

서울특별시 종로구 율곡로 83
83, Yulgok-ro, Jongno-gu, Seoul

지하철 3호선 안국역
Anguk Station

10:00~19:00
매주 월요일은 휴관일

성인 10,000원

www.arariomuseum.org

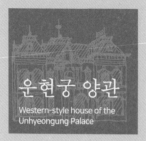

운현궁 양관
Western-style house of the
Unhyeongung Palace

p.107

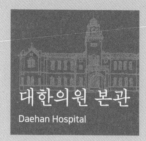

대한의원 본관
Daehan Hospital

p.110

명동성당
Myeong-dong Cathedral

p.112

서울특별시 종로구 삼일대로 460
460, Samil-daero, Jongno-gu, Seoul

지하철 3호선 안국역
Anguk Station

내부관람불가

서울특별시 종로구 대학로 101
101, Daehak-ro, Jongno-gu, Seoul

지하철 4호선 혜화역
Hyehwa Station

09:00~18:00
토: 10:00~12:00
매주 일요일은 휴관일

무료

medicalmuseum.org

서울특별시 중구 명동길 74
74, Myeongdong-gil, Jung-gu, Seoul

지하철 4호선 명동역
Myeong-dong Station

www.mdsd.or.kr

미니 가이드

문화역서울 284 (구 서울역사)
Culture Station Seoul 284

p.116

서울특별시 교육청교육연구 정보원
Seoul Education Research & Information Institute

p.118

인왕산
Inwangsan Mountain

p.120

서울특별시 중구 통일로 1
1, Tongil-ro, Jung-gu, Seoul

지하철 1, 4호선, 공항철도 서울역
Seoul Station

10:00~19:00
수: 10:00~21:00

전시 프로그램에 따라 요금 상이

www.seoul284.org

서울특별시 중구 소파로 46
46, Sopa-ro, Jung-gu, Seoul

내부 서울특별시교청과학전시관
남산분관 : 10:00~17:00
매주 월요일은 휴관일

무료

www.serii.re.kr

서울특별시 종로구 무악동 산2-1
San2-1, Muak-dong, Jongno-gu,
Jongno-gu, Seoul

지하철 3호선 독립문역
Dongnimmun Station

매주 월요일, 월요일이
휴일인 경우 화요일 통제
(공휴일 다음날은 등산 통제)

연세대학교
Yonsei University

p.126

이화여자
대학교
Ewha Womans University

p.129

고려대학교
Korea University

p.132

서울특별시 서대문구 연세로 50
50, Yonsei-ro, Seodaemun-gu, Seoul

지하철 2호선 신촌역
Sinchon Station

www.yonsei.ac.kr

서울특별시 서대문구 이화여대길 52
52, Ewhayeodae-gil,
Seodaemun-gu, Seoul

지하철 2호선 이대역
Ewha Womans Univ. Station

www.ewha.ac.kr

서울특별시 성북구 안암로 145
145, Anam-ro, Seongbuk-gu, Seoul

지하철 6호선 고려대역
Korea University Station

www.korea.ac.kr

미니 가이드

건국대학교
Konkuk University

p.135

경희대학교
Kyunghee University

p.139

서강대학교
Sogang University

p.142

서울특별시 광진구 능동로 120
120, Neungdong-ro,
Gwangjin-gu, Seoul

서울특별시 동대문구 경희대로 26
26, Kyungheedae-ro,
Dongdaemun-gu, Seoul

서울특별시 마포구 백범로 35
35, Baekbeom-ro, Mapo-gu, Seoul

지하철 2, 7호선 건대입구역
Konkuk University Station

지하철 1호선, 중앙선 회기역
Hoegi Station

지하철 2호선 신촌역
Sinchon Station

www.konkuk.ac.kr

www.khu.ac.kr

www.sogang.ac.kr

숙명여자
대학교

Sookmyung Women's
University

p.145

절두산
순교성지

Jeoldusan Martyrs' Shrine

p.154

선유도공원

Seonyudo Park

p.157

서울특별시 용산구 청파로47길 99

99, Cheongpa-ro 47-gil,
Yongsan-gu, Seoul

지하철 4호선 숙대입구역

Sookmyung Women's Univ. Station

www.sookmyung.ac.kr

서울특별시 마포구 토정로 6

6, Tojeong-ro, Mapo-gu, Seoul

지하철 2, 6호선, 합정역

Hapjeong Station

내부 한국천주교순교자박물관
09:30~17:00
매주 월요일은 휴관일

2,000원

www.jeoldusan.or.kr

서울특별시 영등포구 선유로 343

343, Seonyu-ro, Yeongdeungpo-gu,
Seoul

지하철 9호선 선유도역

Seonyudo Station

06:00~24:00

무료

parks.seoul.go.kr/template/sub/
seonyudo.do

미니 가이드

세빛섬
Some Sevit

p.163

리움
Leeum, Samsung Museum of Art

p.166

동대문 디자인 플라자
Dongdaemun Design Plaza

p.170

서울특별시 서초구 올림픽대로 683
683, Olympic-daero,
Seocho-gu, Seoul

서울특별시 용산구 이태원로55길 60-16
60-16, Itaewon-ro 55-gil,
Yongsan-gu, Seoul

서울특별시 중구 을지로 281
281, Eulji-ro, Jung-gu, Seoul

지하철 3, 7, 9호선 고속터미널역
Express Bus Terminal Station

지하철 6호선 한강진역
Hangangjin Station

지하철 2, 4, 5호선
동대문역사문화공원역
Dongdaemun History &
Culture Park Station

www.somesevit.co.kr

10:00~18:00
매주 월요일은 휴관일

www.ddp.or.kr

10,000원

leeum.samsungfoundation.org

재능문화센터
JCC, Jaeneung Culture Center

p.173

아쿠아
아트 육교
Aqua Art Bridge

p.176

예술의 전당
오페라극장
Seoul Art Center Opera House

p.179

서울특별시 종로구 창경궁로35길 29
29, Changgyeonggung-ro 35-gil,
Jongno-gu, Seoul

지하철 4호선 혜화역
Hyehwa Station

10:00~18:00
매주 월요일은 휴관일

전시 프로그램에 따라 요금 상이

www.jeijcc.org

서울특별시 서초구 예술의전당
앞 남부순환로
Nambusunhwan-ro in front of
the Seoul Arts Center,
Seocho-gu, Seoul

지하철 3호선 남부터미널역
Nambu Bus Terminal Station

서울특별시 서초구 남부순환로 2406
2406, Nambusunhwan-ro,
Seocho-gu, Seoul

지하철 3호선 남부터미널역
Nambu Bus Terminal Station

www.sacticket.co.kr

미니 가이드

아이파크타워
I'PARK Tower

p.181

롯데월드타워
Lotte World Tower

p.184

서울특별시 강남구 영동대로 520
520, Yeongdong-daero,
Gangnam-gu, Seoul

서울특별시 송파구 올림픽로 300
300, Olympic-ro, Songpa-gu, Seoul

지하철 9호선 봉은사역
Bongeunsa Station

지하철 2, 8호선 잠실역
Jamsil Station

www.lwt.co.kr

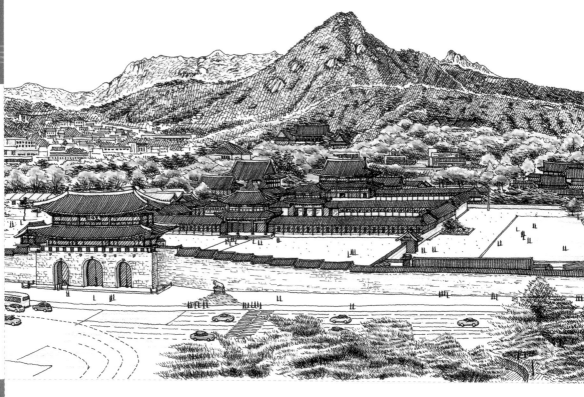

인왕산
wangsan Mountain

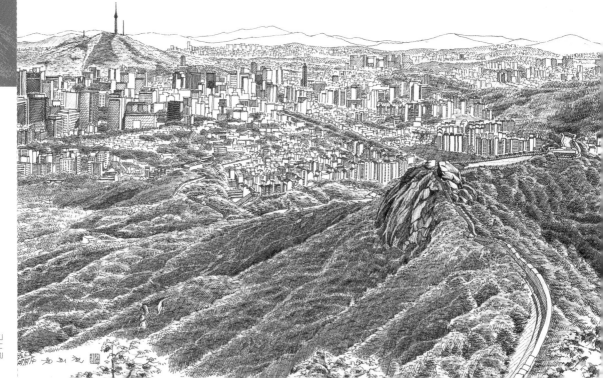

정초전

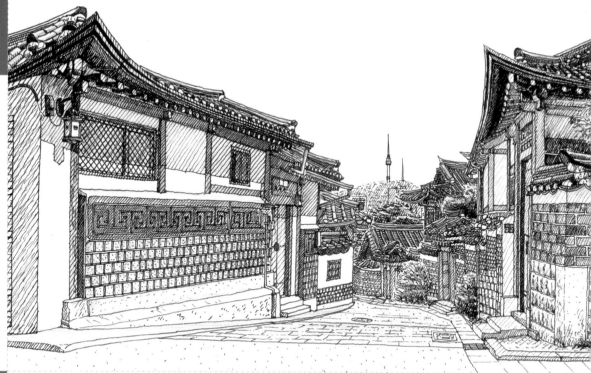

북촌 한옥 마을
Bukchon Hanok Village

은현궁 양관
Western-style house of the
Unhyeongung Palace

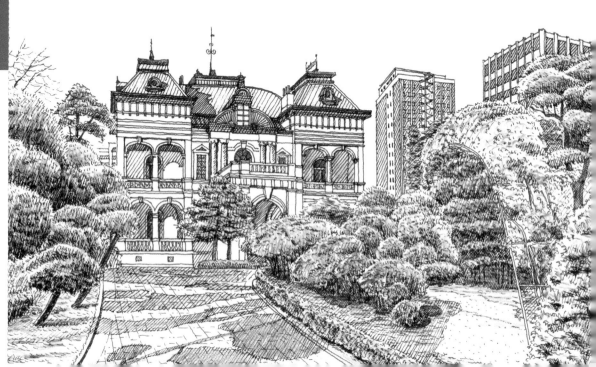